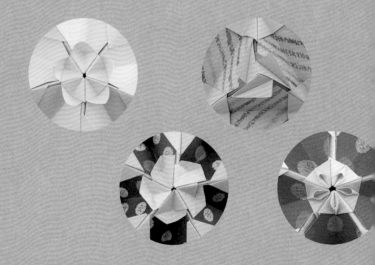

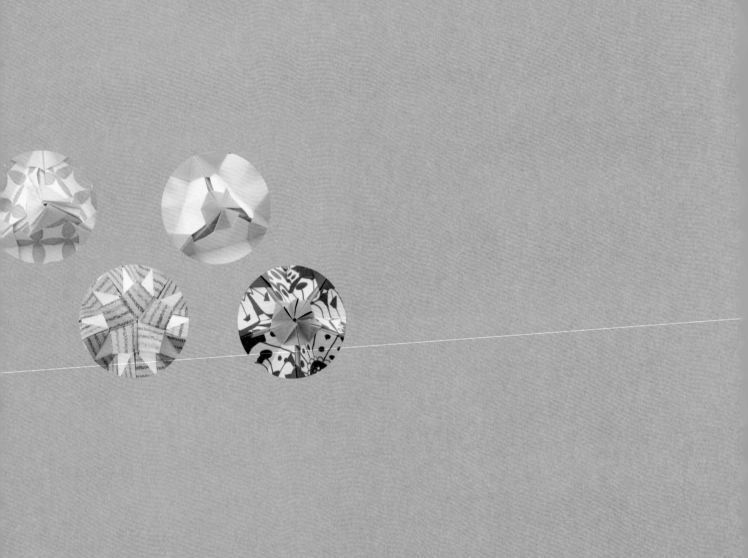

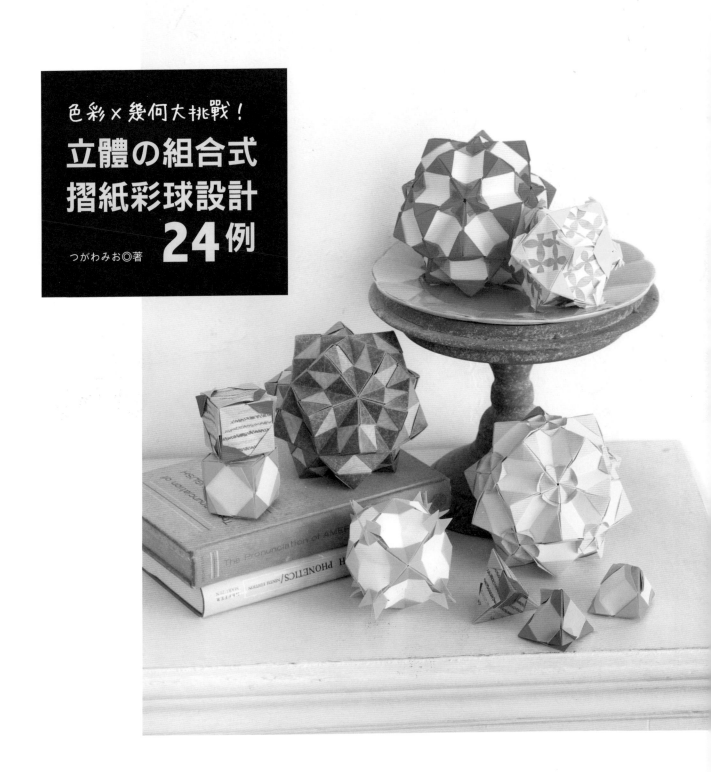

色彩×幾何大挑戰！

立體の組合式
摺紙彩球設計
24例

つがわみお◎著

Contents

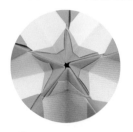
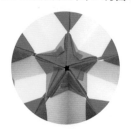
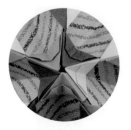
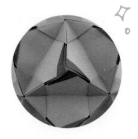

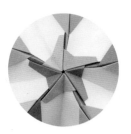
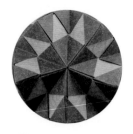
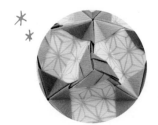
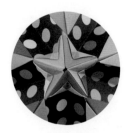
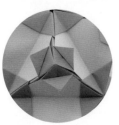
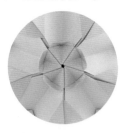

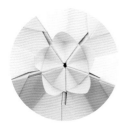

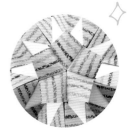

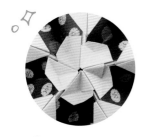

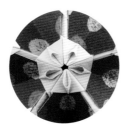

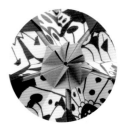

❋ 第3章 獨特設計感的組合式摺紙彩球 ❋

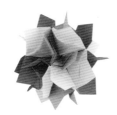

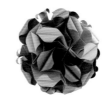

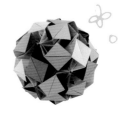

歡迎來到組合式摺紙彩球的世界

藉著組裝簡單的摺紙元件，創造出獨特美感的組合式摺紙彩球。

將一張一張的紙片組合在一起，以不同的顏色重疊交錯，呈現出拼布般的美感。

除了配色之外，藉由紙張圖案＆質感等不同的搭配設計，創造的變化也無窮無盡。

請在組合式摺紙彩球的世界中，享受擁有無限可能的樂趣吧！

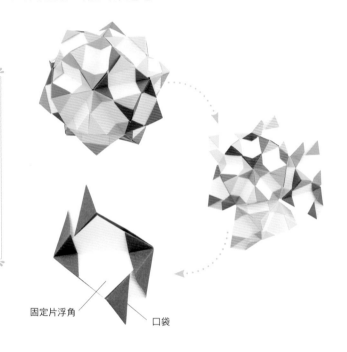

什麼是組合式摺紙彩球？

如右圖所示的作品，乍看之下會覺得好像很難製作。但只要試著將作品分解，就能清楚知道整個作品是藉由簡單的元件所構成。組合式摺紙彩球正是由數個簡單的元件互相連接組合，以魔法般的技巧完成複雜造型的作品。本書作品使用的所有元件紙片，都可以在三分鐘內完成，因此不妨在稍微空閒的休息時間，或看電視的同時，隨手將元件紙片製作起來備用，之後只需要組裝，就可以完成令人感到自豪的作品。

固定片浮角　　　口袋

依元件數量變化組裝作品

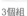
3個組

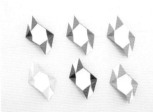
6個組

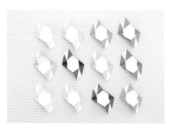
12個組

30個組

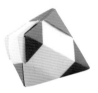

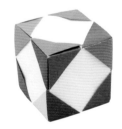

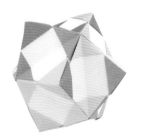

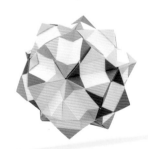

組合式摺紙彩球，可由各種數量的元件組合而成。有簡易組合的3個組，也有複雜的30個組。就算以相同摺法的元件製作，也能組裝出截然不同的作品氛圍，這也是組合式摺紙彩球的魅力之一。

雙面色紙
製作可以從外觀看見紙張正反面色彩的作品時，活用雙面色紙製作，就能創造出不同氛圍的作品樣貌。

丹迪紙
比一般的色紙略厚一些，因此適合用來當作固定片。正反面為相同顏色，以豐富的顏色選擇為其魅力。

美術紙
運用配色洗練的美術紙製作，可以呈現出精緻質感的作品喔！現今的美術紙也有許多圖案可選擇，非常方便使用。

描圖紙
使用會透光的描圖紙，可以創造出展現紙張層疊的透視之美的作品。或搭配有色的描圖紙，試著應用在不同的作品上吧！

其他
印花圖案千代紙、包裝紙或和紙等，以自己喜歡的紙張製作，創造出意想不到的作品，享受各種紙張搭配組合的樂趣吧！

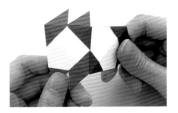

元件　　　固定片
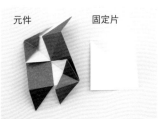

將固定片浮角插入口袋深處
將固定片浮角確實插入到口袋的深處吧！如果插得太淺，三角山的頂點或中心部的正中間可能會產生空洞。

口袋太過緊密時，以牙籤輔助
當固定片浮角無論如何都插不進口袋深處時，以牙籤等細棒，試著將口袋撐開吧！但注意不要弄破好不容易作好的元件喔！

試著改變固定片的尺寸
當無法完美組裝的時候，請試著改變固定片的尺寸。若固定片過大，元件表面會產生皺褶；過小則會從固定片的間隙看見裡側的紙張。請先取一張固定片插入元件中比對，確定尺寸適中之後，再裁剪出必要張數的固定片吧！

以黏膠固定也OK
元件鬆散難以組裝時，請使用黏膠吧！但是一旦黏合之後，就無法撕開重來；因此請確認配色或固定片的尺寸等配置都沒問題之後再使用黏膠。

三角山

中心部

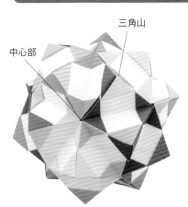

本書中第1章、第2章的作品，全部皆是以左圖中稱為「Gizmo」的組裝規則＆基本形元件為原型製作而成。Gizmo是以3個元件聚集組裝成「三角山」，3至5個元件聚集組裝成「中心部」為原則的結構。依此規則，P.26至P.27「以全新元件享受組合創造的樂趣」將進一步介紹如何變化元件，創作全新的彩球設計！

Gizmo（基本形）作法＊P.42

作者介紹　　つがわみお
Tsugawa Mio

組合式摺紙彩球作家。現居鳥取縣，自2002年開始正式的創作活動。在個人網頁上發表作品，著有《妝點生活的四季組合式摺紙彩球裝飾》（ナツメ社）、《誰都可以簡單完成的組合式摺紙彩球花》（日本文藝社）等書。

個人網站
http://origamio.com/
製作協力：小倉万衣香・小原智美・山本久美

3

第1章

漂亮的幾合圖紋組合式摺紙彩球

藉由重疊組合摺紙元件,創造出幾何圖案,是組合式摺紙彩球最大的魅力。
請務必試著體會紙張和紙張相互交織而成的美感。

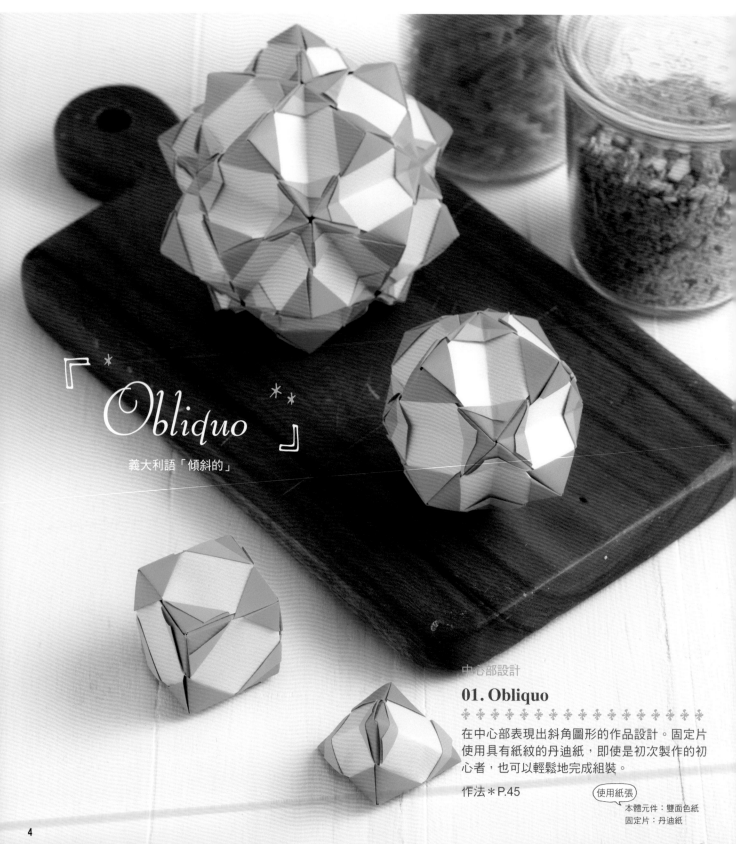

『Obliquo』

義大利語「傾斜的」

中心部設計

01. Obliquo

❋❋❋❋❋❋❋❋❋❋❋❋❋❋❋❋

在中心部表現出斜角圖形的作品設計。固定片
使用具有紙紋的丹迪紙,即使是初次製作的初
心者,也可以輕鬆地完成組裝。

作法＊P.45

使用紙張

本體元件:雙面色紙
固定片:丹迪紙

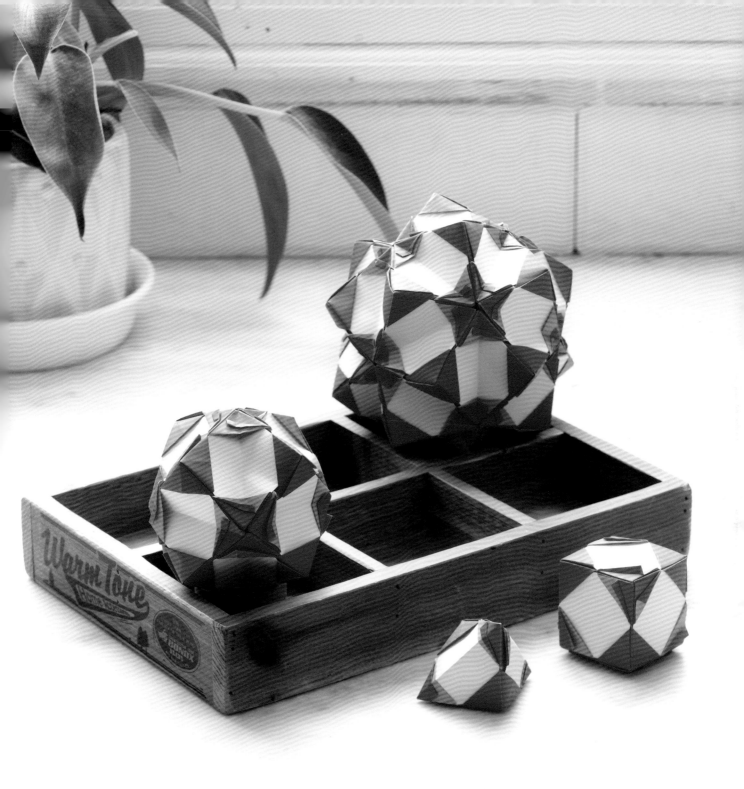

中心部設計

02. Stellina

❉❉❉❉❉❉❉❉❉❉❉❉❉❉❉❉❉❉❉❉❉❉❉❉

將中心部的邊緣摺出細褶的設計。作品重點在於表現圖案結構，以能夠表現出紙張反面顏色的效果為考量，選擇用紙吧！

作法＊P.47

使用紙張

本體元件：雙面色紙
固定片：丹迪紙

Stellina

義大利語「小星星」

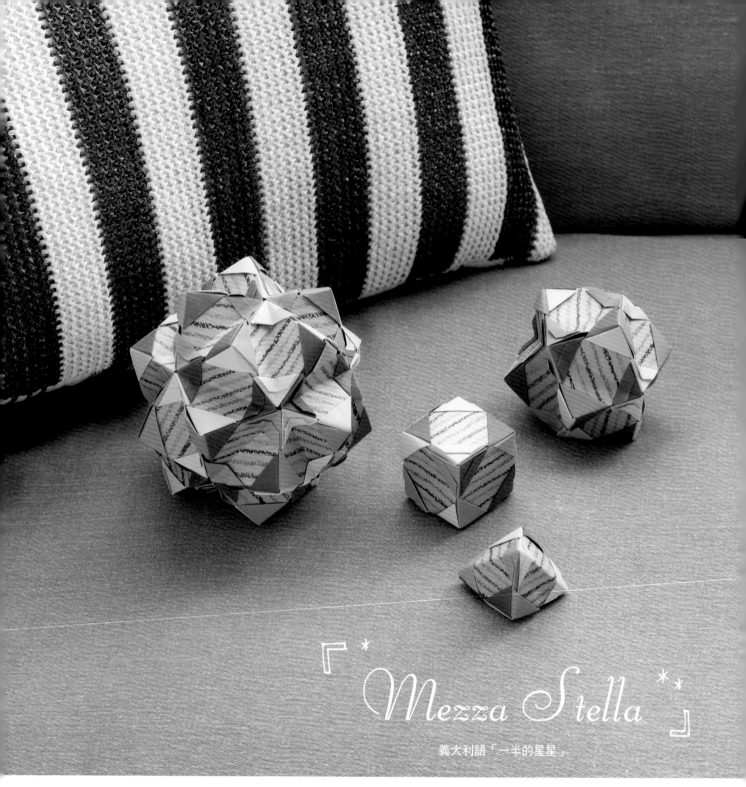

中心部設計

03. Mezza Stella

❊ ❊

以30個元件組裝完成的作品，中心部會呈現出特色的
漂亮星星圖案。
本體元件若以多種顏色的紙張製作，成品的顏色變化
將會非常美麗。

作法＊P.49

使用紙張

本體元件．丹迪紙
固定片：美術紙

Bambusblatt

德語「竹葉」

04. Bambusblatt

✱✱✱✱✱✱✱✱✱✱✱✱✱✱✱✱✱✱✱✱✱✱✱✱✱✱✱

正如其名Bambusblatt，將重疊的元件交織出竹葉紋的設計。
以紙張的正面顏色表現中心部，以紙張的反面顏色表現三角
山，呈現出不可思議的結構。

作法＊P.50

使用紙張
本體元件：雙面色紙
固定片：丹迪紙

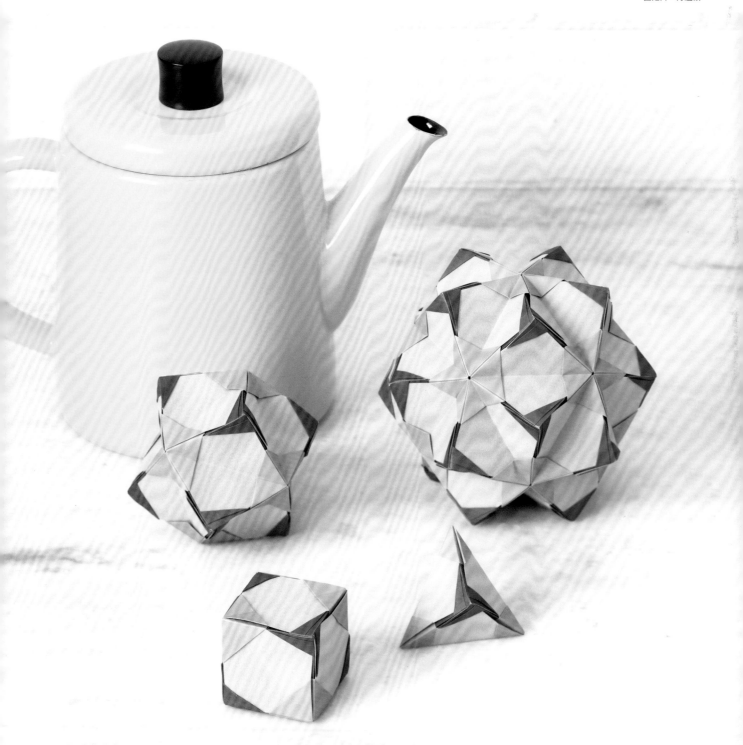

Cornice triangolo

義大利語「三角形邊框」

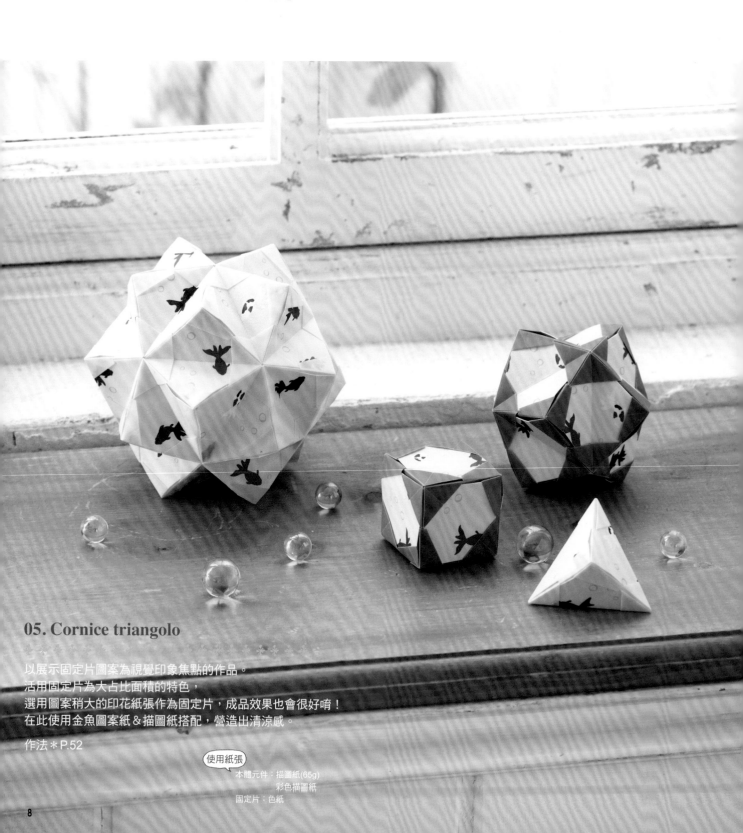

05. Cornice triangolo

以展示固定片圖案為視覺印象焦點的作品。
活用固定片為大占比面積的特色，
選用圖案稍大的印花紙張作為固定片，成品效果也會很好唷！
在此使用金魚圖案紙＆描圖紙搭配，營造出清涼感。

作法＊P.52

使用紙張
本體元件：描圖紙(65g)
彩色描圖紙
固定片：色紙

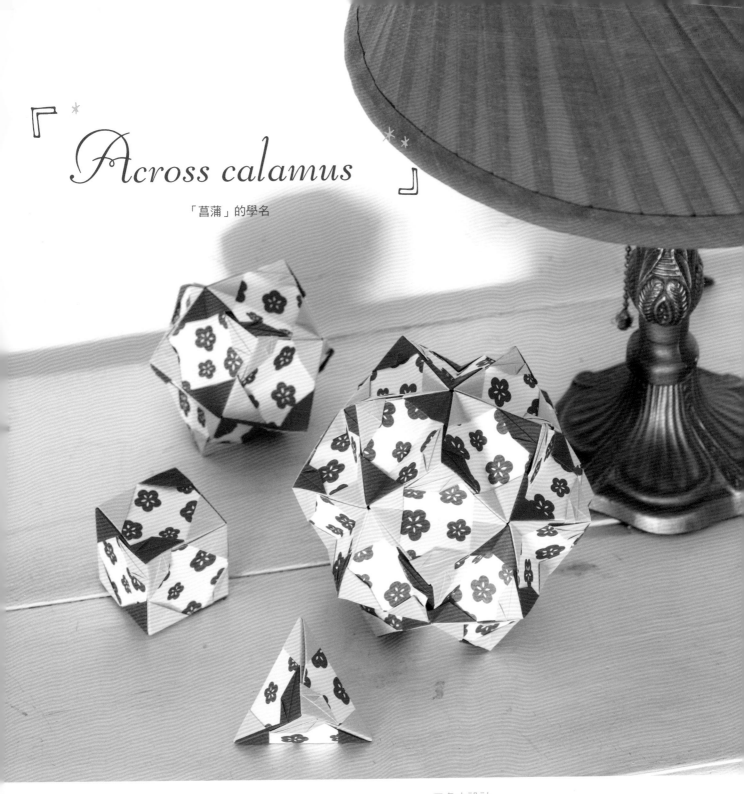

Across calamus

「菖蒲」的學名

三角山設計

06. Across calamus

✽✽✽✽✽✽✽✽✽✽✽✽✽✽✽✽✽✽✽✽✽✽✽

將元件回摺出刀片般的俐落線條，形成特色亮點。並結
合鮮豔的彩紙作為固定片，就完成了美麗的室內裝飾物。

作法＊P.53

使用紙張

本體元件：丹迪紙
固定片：色紙

9

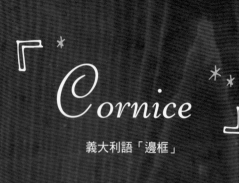

Cornice

義大利語「邊框」

07. Cornice

✳✳✳✳✳✳✳✳✳✳✳✳✳✳✳✳✳✳✳✳✳

三角山＆中心部就像邊框一樣，使固定片呈現平行四邊
形。如此一來，思考使用什麼紙張製作固定片就更令人
樂在其中啦！

作法＊P.55

使用紙張

不勝元件｜Muse Kaiser紙
固定片：丹迪紙

08. Ruban

✽ ✽

在本書所有作品中，這是最容易製作的基本款設計。
正因為作法簡單，選紙上更應加倍講究。
在此特別選用壓紋加工的紙張，以提升成品的高級質感。

作法＊P.57

使用紙張
本體元件：Tant Select
固定片：美術紙

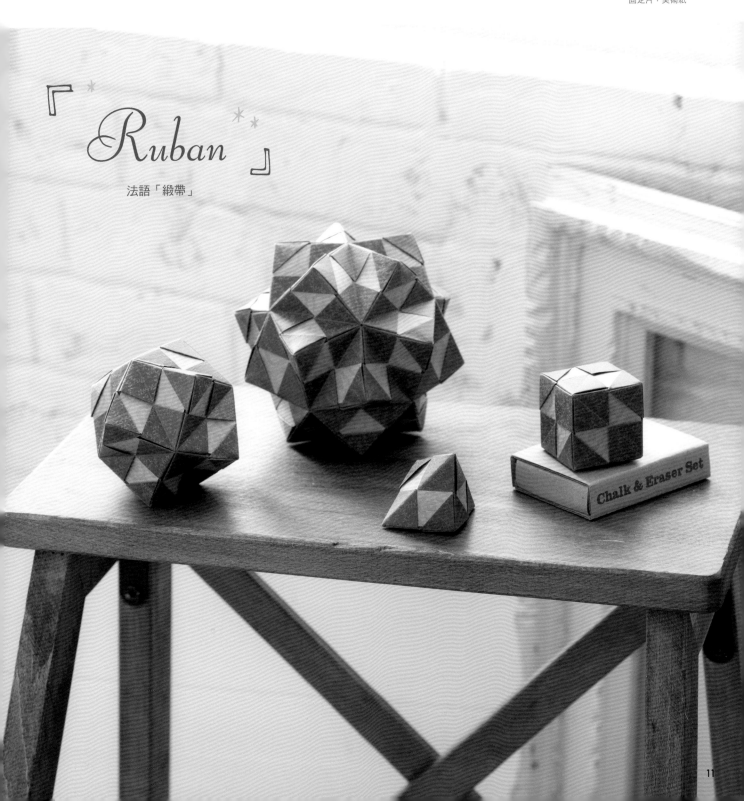

法語「緞帶」

Mezzo

義大利語「一半」

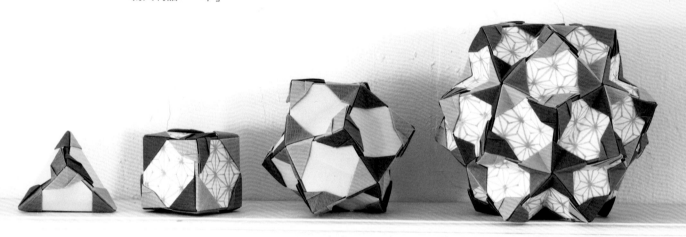

三角山設計

09. Mezzo

✱✱✱✱✱✱✱✱✱✱✱✱✱✱✱✱✱✱✱✱✱✱✱✱

三角山的結構感是本作品不可或缺的設計。
此構造也可以作出使三角山＆中心部，
分別呈現紙張正反面顏色的作品。

作法✱P58

（使用紙張）
本體元件：細皺紋紙
固定片：色紙

以雙面色紙製作Mezzo，紙張正面表現中心部的設計，
三角山則呈現出紙張反面的顏色。

Pipistrello

義大利語「蝙蝠」

10. Pipistrello

✼ ✼ ✼ ✼ ✼ ✼ ✼ ✼ ✼ ✼ ✼ ✼ ✼ ✼ ✼ ✼ ✼ ✼ ✼

組裝完成的中心部圖案，看起來就像張開翅膀的蝙蝠一般。以雙面色紙製作，試著享受不同顏色的組合樂趣吧！

作法 ＊ P.59

使用紙張

本體元件：雙面色紙
固定片：色紙

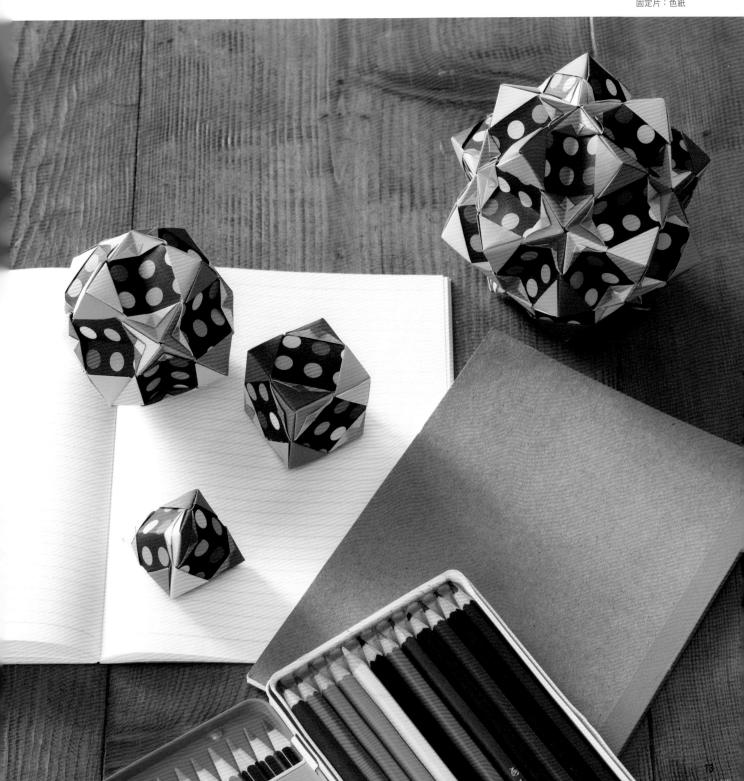

裝飾布置的應用實例

將具有不可思議美感的組合式摺紙彩球，加工製作成裝飾
品也很有設計感喔！

讓平凡的日常空間稍微變得時髦，或增添空間的亮點……

在日常起居的空間中加以應用布置，拓展組合式摺紙彩球
的可能性吧！

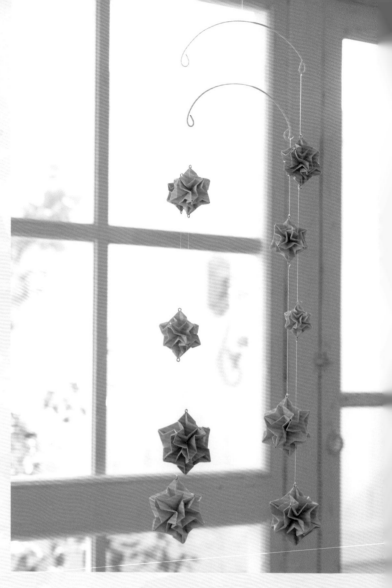

隨風搖曳的吊飾

使用Impulse（P.34）
大 7.5×7.5cm
中 5.0×5.0cm
小 3.75×3.75cm

將Impulse作成吊飾。凝視著被風輕
輕吹拂而搖曳的Impulse，就能稍微
和緩心靈。

（左）低調的項鍊

使用Gizmo（基本形）的3個組（P.2）
5.0×5.0cm

將Gizmo（基本形）3個組的六面體摺紙與相似形
狀的施華洛世奇珠串在一起，使低調風格的摺紙作
品與施華洛世奇的光芒相互輝映的一款項鍊。

（右）引人注目的耳環

上：使用Gizmo（基本形）（P.3）的6個組 3.0×3.0cm
下：使用Gizmo（基本形）（P.3）的3個組 3.0×3.0cm

運用小紙片，以少量的元件組裝而成的Gizmo（基
本形）耳環。輕盈的重量掛在耳朵上幾乎能令人忘
記它的存在，但外型卻具有絕佳的存在感。

裝飾牆壁的掛飾

使用Impulse（P.34）
7.5×7.5cm

以具有獨特輪廓的Impulse作為重
點，藉由繩子串接而成的掛飾。製作
時以黏膠加以固定，彩球的形狀就不
易崩壞。掛在單調的牆壁上，即可為
日常空間增添別緻的氛圍。

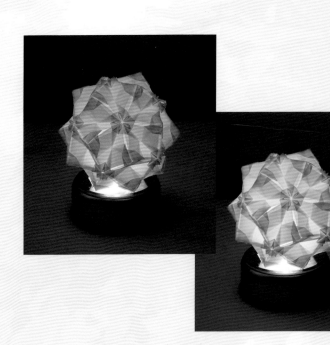

疊合出美麗光芒的裝飾物件

結合Piccolo fiore（P.23）．Mezzo（P.12）元件摺法的30個組
7.5×7.5cm

以描圖紙製作＆組合，完成展現紙張重疊美感的作品。運用
從窗戶透進來的光線，或在作品下方放置照明光源，就能在
欣賞觀看中沉靜心靈。若以薄和紙取代描圖紙製作，則會呈
現出完全不同的趣味。

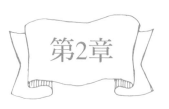
華麗的組合式摺紙彩球

一張紙只有四個邊角,但組合式摺紙彩球卻可以作出「4×組裝片數」的摺角。
試著進階應用紙張的摺角,作出具有大量裝飾摺邊的華麗作品吧!

三角山設計

11. Liquidambar styraciflua

✳ ✳

具有三角形尖尖的輪廓,因為與美國楓香的果實形狀相似而
得名。使用雙面色紙製作時,可運用三角摺邊的正反面顏
色,製作出根據觀看角度而產生變色般視覺差異的作品。

作法 ✳ P.61

使用紙張
本體元件:雙面色紙
固定片:丹迪紙

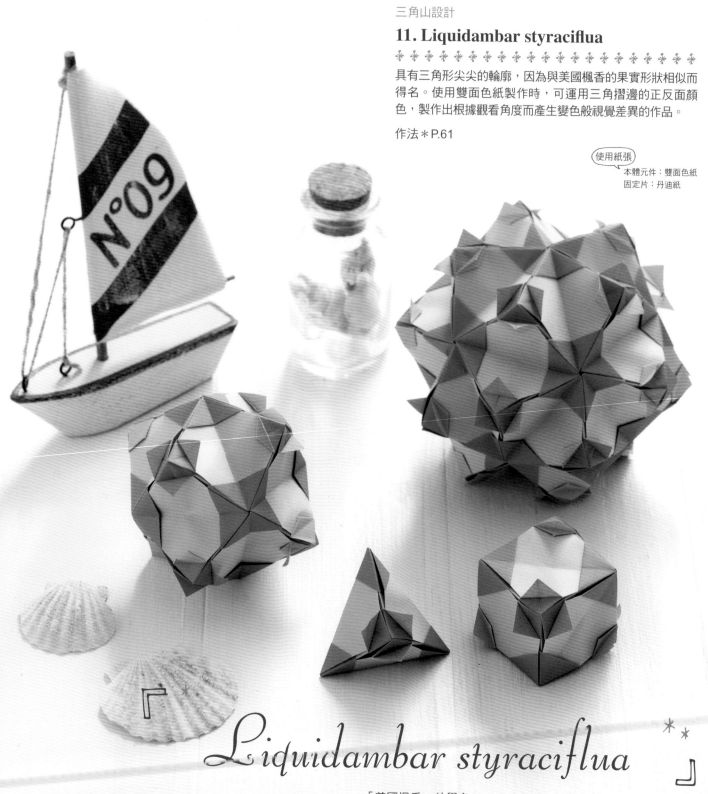

Liquidambar styraciflua

「美國楓香」的學名

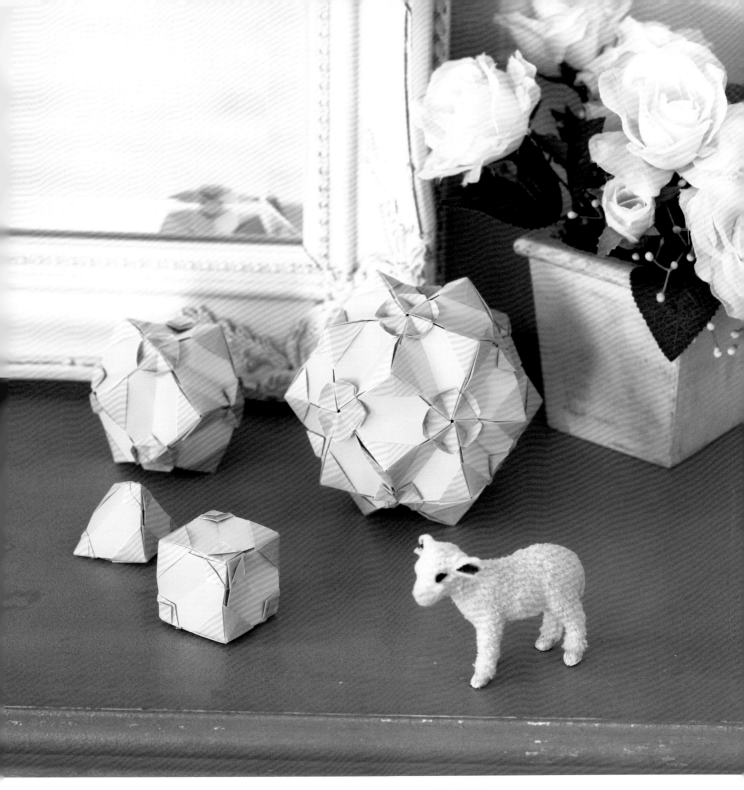

中心部設計

12. 月光

✳✳✳✳✳✳✳✳✳✳✳✳✳✳✳✳✳✳✳✳✳✳✳

呈現出如梅花品種「月光」一般的圓形花瓣構造。

以30個元件製作時，中心部將盛開出大朵的梅花。

作法＊P.62

Tsuki kage

梅花的品種「月光」

使用紙張

本體元件：正反面同色的色紙
固定片：色紙

17

Tsuki no katsura

梅花的品種「月之桂」

中心部設計

13. 月之桂

✱ ✱ ✱ ✱ ✱ ✱ ✱ ✱ ✱ ✱ ✱ ✱ ✱ ✱ ✱ ✱

大瓣綻放梅花姿態的月之桂，
是將作品11Liquidambar styraciflua的摺邊樣式
轉變成中心部設計的一款作品。

作法 ✱ P.64

使用紙張
本體元件：正反面同色的色紙
固定片：色紙

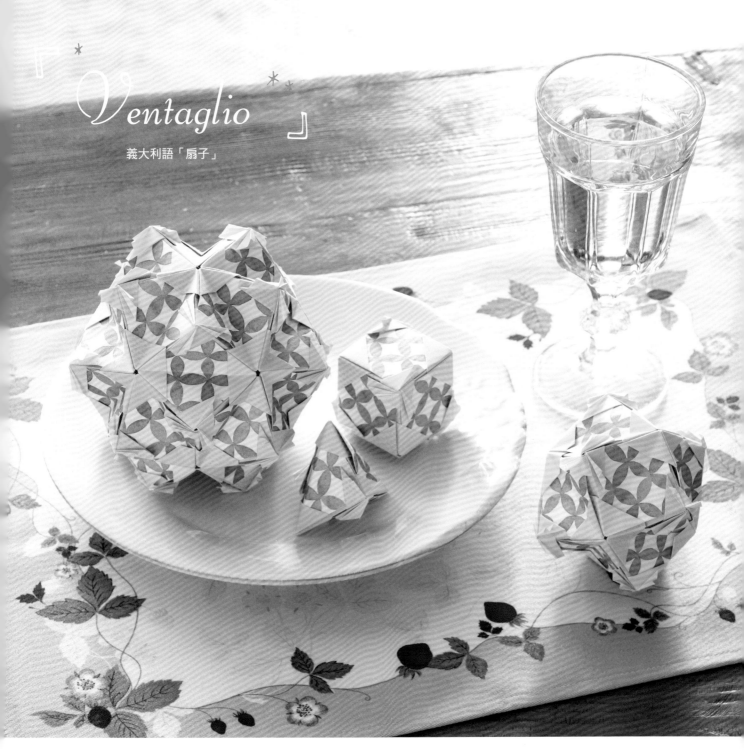

Ventaglio

義大利語「扇子」

三角山設計

14. Ventaglio

✱✱✱✱✱✱✱✱✱✱✱✱✱✱✱✱✱✱

如展開的扇子般華麗。

此作品不僅具有高級感，

也是兼具獨特細緻存在感的出色設計。

作法 ✱ P.66

使用紙張

本體元件：丹迪紙
固定片：色紙

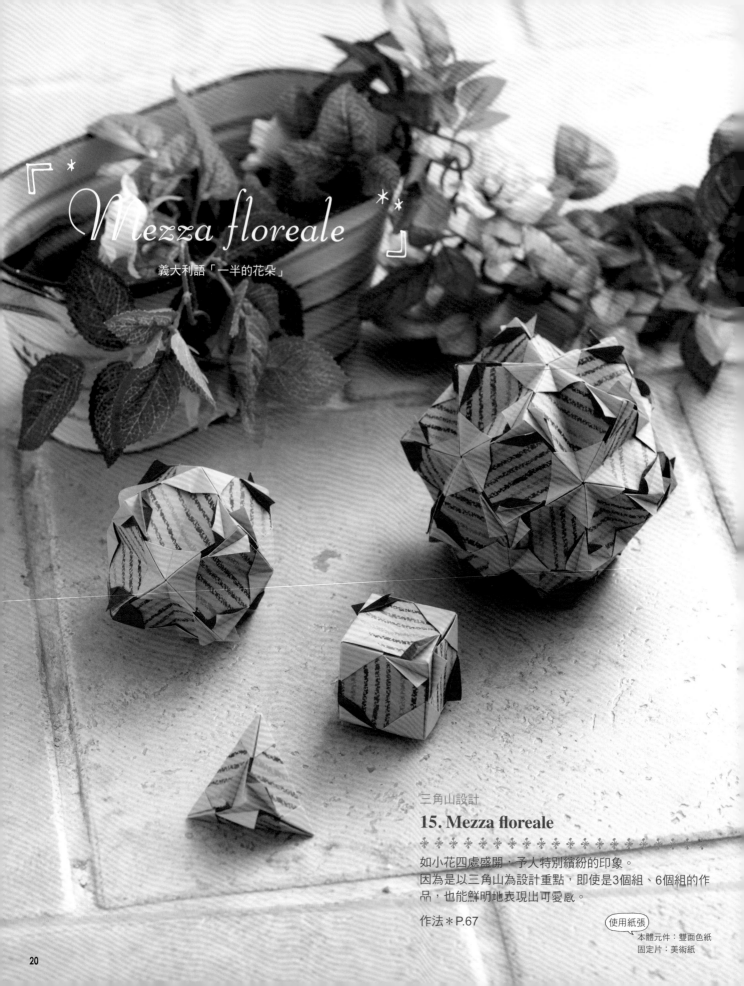

Mezza floreale

義大利語「一半的花朵」

三角山設計

15. Mezza floreale

✽✽✽✽✽✽✽✽✽✽✽✽✽✽✽✽✽✽✽✽

如小花四處盛開，予人特別繽紛的印象。
因為是以三角山為設計重點，即使是3個組、6個組的作品，也能鮮明地表現出可愛感。

作法✽P.67

使用紙張
本體元件：雙面色紙
固定片：美術紙

Bolla

義大利語「泡泡」

中心部設計

16. Bolla

＊＊＊＊＊＊＊＊＊＊＊＊＊＊＊＊＊

運用拉起中心部摺邊的方法，作出獨特的造型。轉眼間改變作品的印象，也是製作過程中的一種樂趣。

作法＊P.57

使用紙張
本體元件：美術紙
固定片：丹迪紙

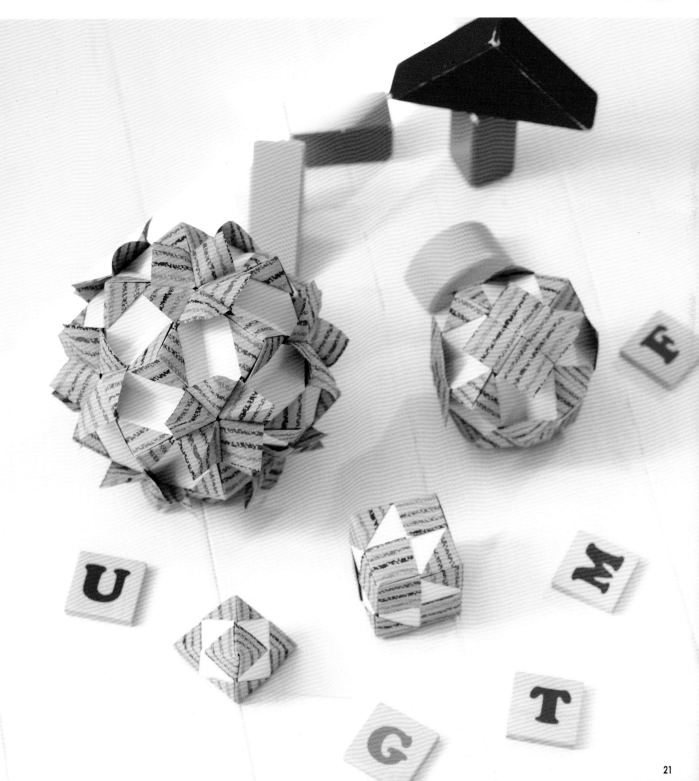

Beni fude

梅花的品種「紅筆」

中心部設計

17. 紅筆

＊＊＊＊＊＊＊＊＊＊＊＊＊＊＊＊＊＊

以固定的方向使花瓣呈現捲開排列的模樣，
是可以從中感受到動感的作品。

作法＊P.69

使用紙張
本體元件：丹迪紙
固定片：美術紙

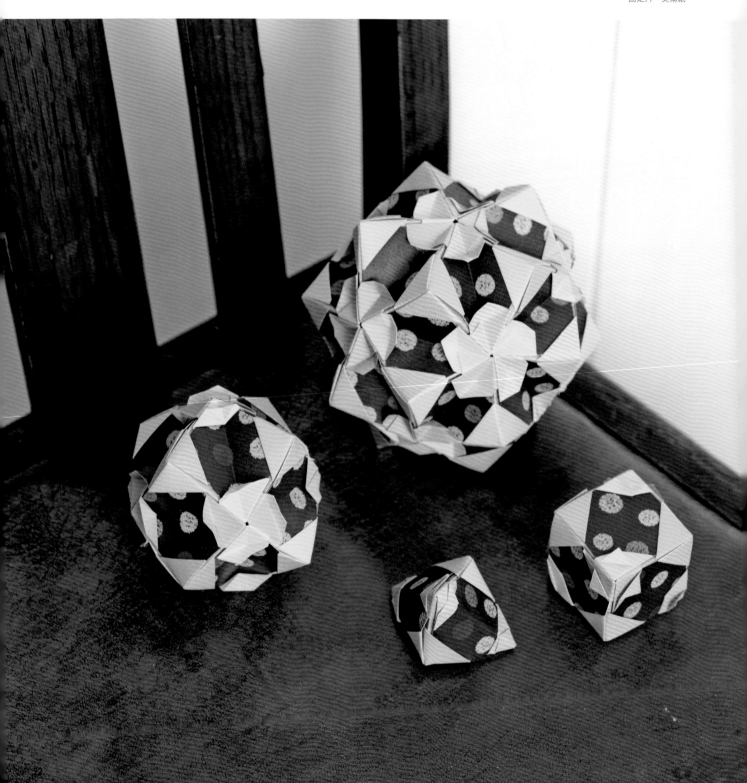

Piccolo fiore

義大利語「小花朵」

中心部設計

18. Piccolo fiore

❀❀❀❀❀❀❀❀❀❀❀❀❀❀❀❀❀❀❀❀❀❀❀❀❀❀❀❀

因在中心部開出小小的花朵模樣而命名。
結合低調的概念＆組合式摺紙彩球的氛圍，
營造出獨特的小巧可愛感。

作法＊P.71

使用紙張

本體元件：雙面同色的色紙
固定片：美術紙

23

Aculei
義大利語「刺」

19. Aculei

✼ ✼ ✼ ✼ ✼ ✼ ✼ ✼ ✼ ✼ ✼ ✼ ✼ ✼ ✼ ✼ ✼ ✼

以拉出尖角的多刺輪廓，強烈主張存在感的排列設計。
使用鮮豔顯色的紙張製作，即可作出元氣滿點的作品。

作法＊P.73

使用紙張
本體元件：彩色描圖紙
固定片：丹迪紙

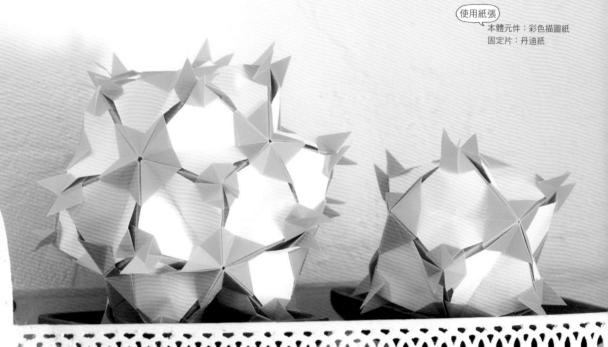

Spine

義大利語「刺」

20. Spine

✳✳✳✳✳✳✳✳✳✳✳✳✳✳✳✳✳✳✳✳✳✳✳✳✳

與Aculei同意的Spine，
是在中心部呈現尖刺，運用Aculei的設計變化而成的作品。
在此特地挑選了帶有箭刺×強烈圖騰感的固定片紙張，
使整體作品具有絕佳的衝擊性。

作法＊P.75

使用紙張
本體元件：雙面色紙
固定片：色紙

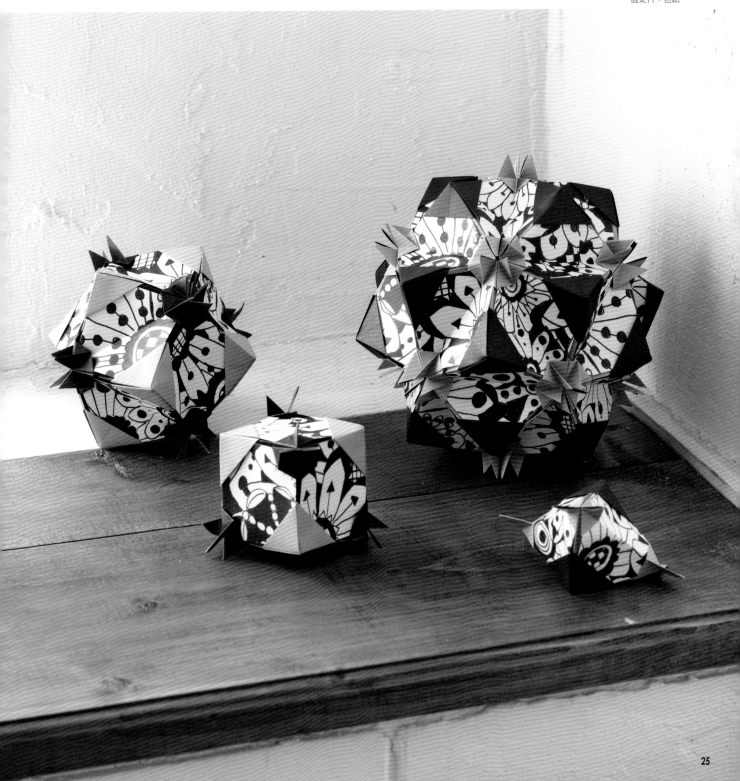

以全新元件享受 組合創造的樂趣

試著從第1章、第2章收錄的作品中,將「中心部」&「三角山」的摺紙設計重新組合在一起吧!本書的中心部設計有12件作品,三角山設計則有8件作品,若將元件摺法進行綜合變化,共可創作出「12×8」合計120種的新作品。

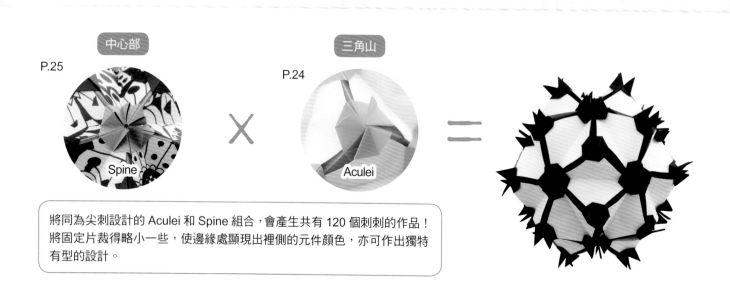

將同為尖刺設計的 Aculei 和 Spine 組合,會產生共有 120 個刺刺的作品!將固定片裁得略小一些,使邊緣處顯現出裡側的元件顏色,亦可作出獨特有型的設計。

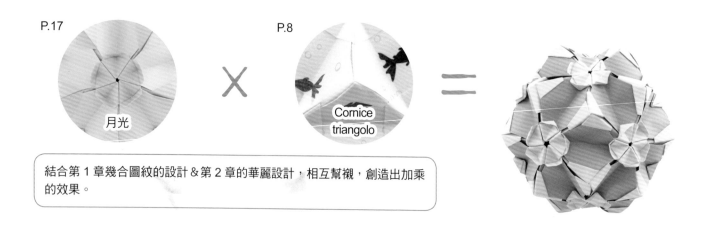

結合第 1 章幾合圖紋的設計 & 第 2 章的華麗設計,相互幫襯,創造出加乘的效果。

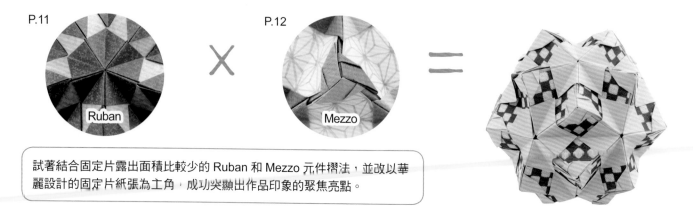

試著結合固定片露出面積比較少的 Ruban 和 Mezzo 元件摺法,並改以華麗設計的固定片紙張為主角,成功突顯出作品印象的聚焦亮點。

創造全新元件的摺法

立刻試著動手組合中心部＆三角山的設計吧！光看文字說明或許有點難以想像，但只要拿起紙張跟著作法進行摺紙，卻能意外簡單地完成。在此，以中心部設計「Spine」＆三角山設計「Aculei」的組合為例介紹。

首先，進行中心部設計的摺紙。

參見P.75「Spine」，摺至＊記號的步驟。

接續Gizmo（基本形）09

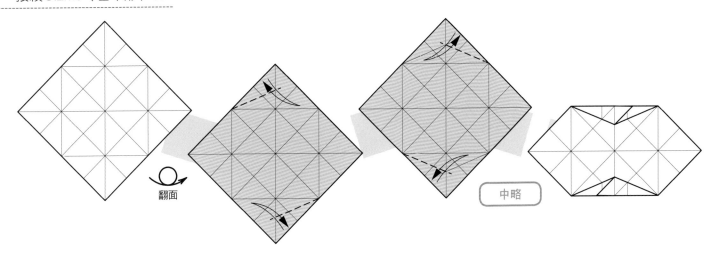

完成中心部的摺紙步驟之後，繼續進行三角山設計的摺紙。

參見P.73「Aculei」，摺至最後的步驟。

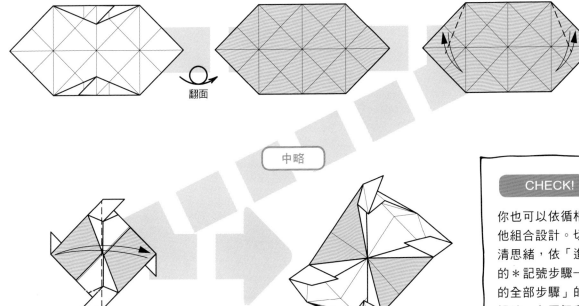

完成！

CHECK!

你也可以依循相同的步驟完成其他組合設計。切忌慌亂，只要理清思緒，依「進行至中心部設計的＊記號步驟→接續三角山設計的全部步驟」的順序為原則，慢慢地、心平氣和地摺紙，就能完成美麗的全新元件。

3個元件的組裝

* 此為作品01至20「3個組」的通用作法。
* 圖解示範中，元件本體使用背面為白色的色紙，固定片則使用白色丹迪紙。
* 圖解示範中，以P.42至P.44的Gizmo（基本形）元件，進行組裝。

01 順著中央的谷摺線，如圖所示摺出3個山摺元件。

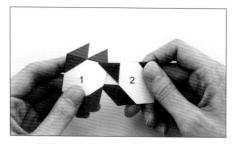

02 將第1個元件的固定片浮角，插入第2個元件的口袋裡。

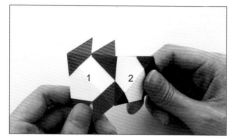

03 插至口袋最裡處。

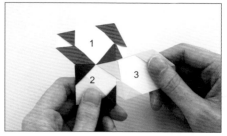

04 將第2個元件的固定片浮角，插入第3個元件的口袋裡。

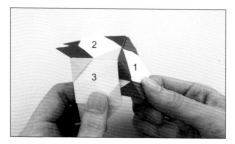

05 將第1個元件側邊，插入第3個元件本體&固定片浮角之間的間隙。

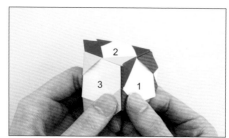

06 對齊摺邊，插至最裡處。

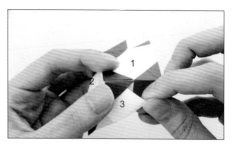

07 將第3個元件的固定片浮角，插入第1個元件的口袋裡。

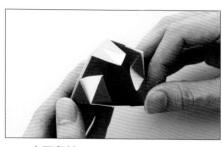

08 上下翻轉。

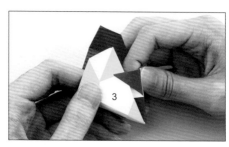

09 將第3個元件的固定片浮角，插入第2個元件的口袋裡。

10 將第2個元件的固定片浮角，插入第1個元件的口袋裡。

11 將第1個元件的固定片浮角，插入第3個元件的口袋裡。

完成！

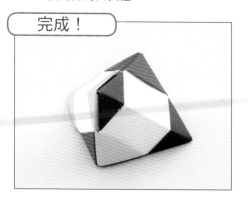

6個元件的組裝

* 此為作品01至20「6個組」的通用作法。
* 圖解示範中，元件本體使用背面為白色的色紙，
 固定片則使用白色丹迪紙。
* 圖解示範中，以P.42至P.44的Gizmo（基本形）元件，
 進行組裝。

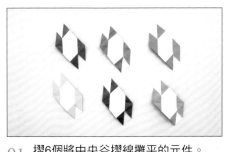

01 摺6個將中央谷摺線攤平的元件。

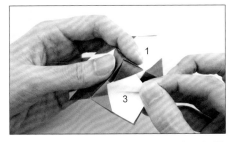

02 依P.28步驟02至07相同作法，組裝第1・2・3個元件。

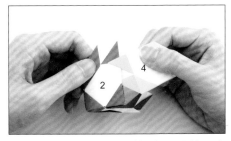

03 改變手持角度，將第2個元件的固定片浮角，插入第4個元件的口袋裡。

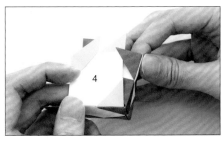

04 將第4個元件的固定片浮角，插入第1個元件的口袋裡。

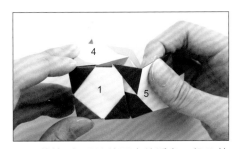

05 將第1個元件的固定片浮角，插入第5個元件的口袋裡。

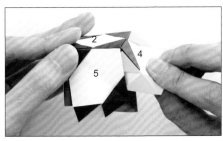

06 將第4個元件側邊，插入第5個元件本體&固定片浮角之間的間隙。

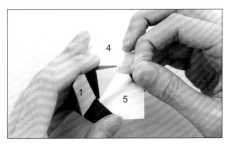

07 將第5個元件的固定片浮角，插入第4個元件的口袋裡。

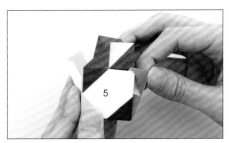

08 將第5個元件另一側的固定片浮角，插入第3個元件的口袋裡。

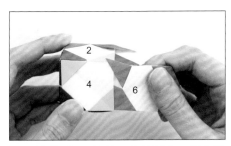

09 將第4個元件的固定片浮角，插入第6個元件的口袋裡。

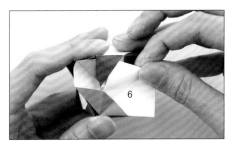

10 將第6個元件的固定片浮角，插入第5個元件的口袋裡。

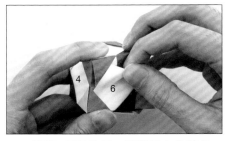

11 將第6個元件另一側的固定片浮角，插入第2個元件的口袋裡。

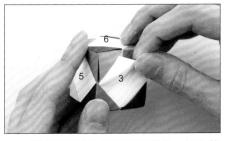

12 將第3個元件的固定片浮角，插入第6個元件的口袋裡。

完成！

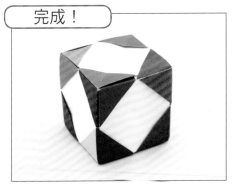

＊此為作品01至20「12個組」的通用作法。
＊圖解示範中，元件本體使用背面為白色的色紙，固定片則使用白色丹迪紙。
＊圖解示範中，以P.42至P.44的Gizmo（基本形）元件，進行組裝。

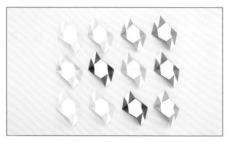

01 摺出12個元件。

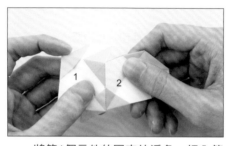

02 將第1個元件的固定片浮角，插入第2個元件的口袋裡。

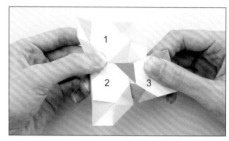

03 將第2個元件的固定片浮角，插入第3個元件的口袋裡。

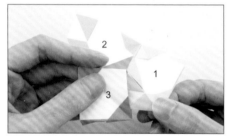

04 將第1個元件側邊，插入第3個元件本體&固定片浮角之間的間隙。

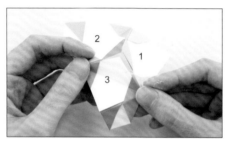

05 插至最裡處。

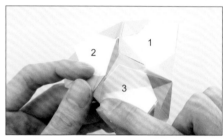

06 稍微打開第3個元件的固定口袋。

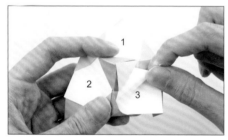

07 將第3個元件的固定片浮角，插入第1個元件的口袋裡，再將步驟06展開的口袋重新壓摺固定。

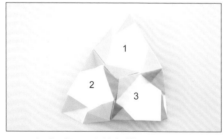

08 完成3個元件的組裝。只要聚集3個元件，就可以組出1個「三角山」。

09 將第3個元件的固定片浮角，插入第4個元件的口袋裡。

10 將第4個元件的固定片浮角，插入第5個元件的口袋裡。

11 將第3個元件側邊，插入第5個元件本體&固定片浮角之間的間隙。

12 參考步驟06打開固定角的作法，將第5個元件的固定片浮角，插入第3個元件的口袋裡。

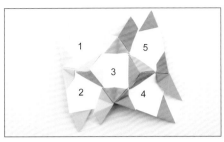

13 完成5個元件的組裝，共堆出2個三角山。

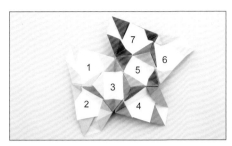

14 自第6個元件起，以步驟09至12相同作法進行組裝。完成7個元件的組裝後，共堆出3個三角山。

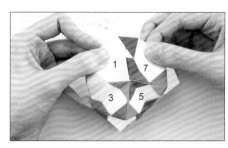

15 將第1個元件的固定片浮角，插入第7個元件的口袋裡。

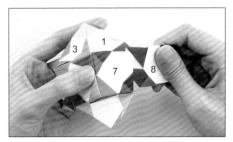

16 將第7個元件的固定片浮角，插入第8個元件的口袋裡。

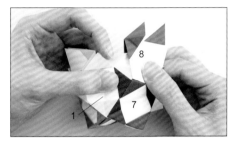

17 將第1個元件側邊，插入第8個元件本體&固定片浮角之間的間隙。

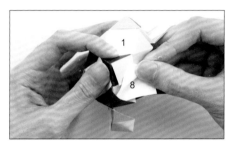

18 參考步驟06打開固定角的作法，將第8個元件的固定片浮角，插入第1個元件的口袋裡。

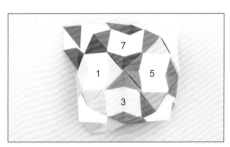

19 完成8個元件的組裝後，共堆出4個「三角山」&1個聚集4個元件的「中心部」。

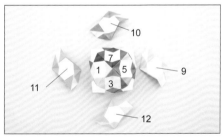

20 如圖所示位置組裝剩餘的元件。

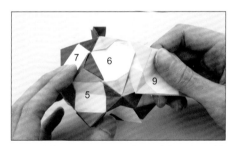

21 將第6個元件的固定片浮角，插入第9個元件的口袋裡。

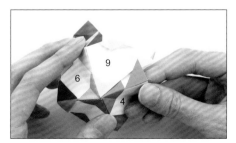

22 將第9個元件的口袋，插入第4個元件的口袋裡。

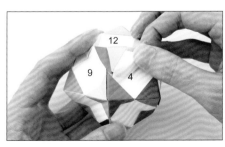

23 第10至12個元件也以步驟21．22相同的作法組裝。

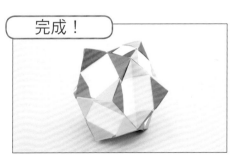

完成！

12個組：以聚集3個元件的「三角山」&聚集4個元件的「中心部」為組裝的結構原則。

30個元件的組裝

＊此為作品01至20「30個組」的通用作法。
＊圖解示範中，元件本體使用背面為白色的色紙，固定片則使用白色丹迪紙。
＊圖解示範中，以P.42至P.44的Gizmo（基本形）元件，進行組裝。

30個元件的組裝，乍看之下非常複雜，但只要一邊參照解說一邊組裝元件，實際動手操作卻意外地簡單。如果在過程中混淆了作法，秉持「以5個元件聚集出中心部」的概念為原則，就能順利進行組裝了！

01 摺出30個元件。

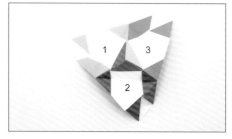

02 參照P.30步驟02至08，組裝3個元件，堆出1個三角山。

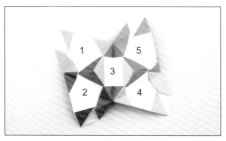

03 以相同作法完成5個元件的組裝後，共堆出2個三角山。

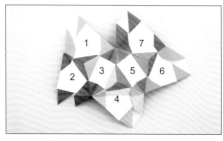

04 完成7個元件的組裝後，共堆出3個三角山。

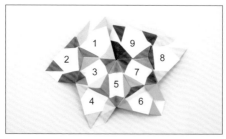

05 完成9個元件的組裝後，共堆出4個三角山。

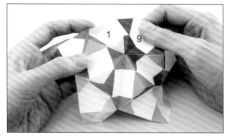

06 將第1個元件的固定片浮角，插入第9個元件的口袋裡。

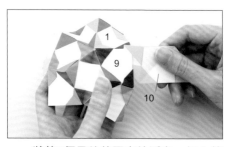

07 將第9個元件的固定片浮角，插入第10個元件的口袋裡。

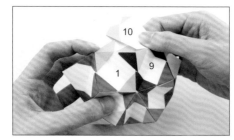

08 將第1個元件側邊，插入第10個元件本體&固定片浮角之間的間隙。

09 稍微打開第10個元件的固定口袋。再將第10個元件的固定片浮角，插入第1個元件的口袋裡。

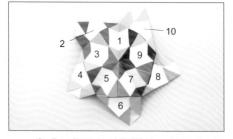

10 完成10個元件的組裝後，共堆出5個三角山。

11 將第4個元件的固定片浮角，插入第11個元件的口袋裡。

12 將第11個元件的固定片浮角，插入第12個元件的口袋裡。第12個元件的固定片浮角，插入第4個元件的口袋裡。

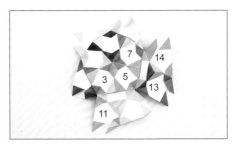

13 第13·14個元件也以步驟11·12相同作法組裝。

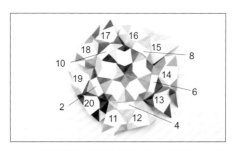

14 第15至20個元件也以步驟11·12相同作法組裝。對照步驟10的組裝狀態，此時共在外圍堆出了5個三角山。

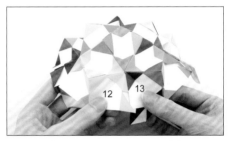

15 將第13個元件的固定片浮角，插入第12個元件的口袋裡。

16 其餘四處分開的位置也以步驟15相同的作法組裝。

17 將第12個元件的固定片浮角，插入第21個元件的口袋裡。

18 將第21個元件的固定片浮角，插入第13個元件的口袋裡。

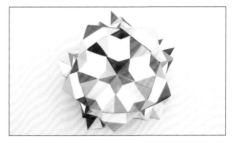

19 第22至25個元件也以步驟17·18相同的作法組裝。

20 將第21個元件的固定片浮角，插入第26個元件的口袋裡。

21 將第26個元件的固定片浮角，插入第25個元件的口袋裡。

22 以步驟20·21相同作法組裝剩餘的4個元件。

完成！

30個組：以聚集3個元件的「三角山」&聚集5個元件的「中心部」為組裝的結構原則。

獨特設計感的組合式摺紙彩球

不同於第1・2章，本單元的主題是獨特設計感的組合式摺紙彩球。
第3章的作品構造，是以Impulse為底座，
只需要插入裝飾元件就可以創造出各式各樣的設計，這也是此類型作品最大的特色魅力。
熟悉基本的Impulse作法後，輕鬆變化出豐富有趣的獨特彩球吧！

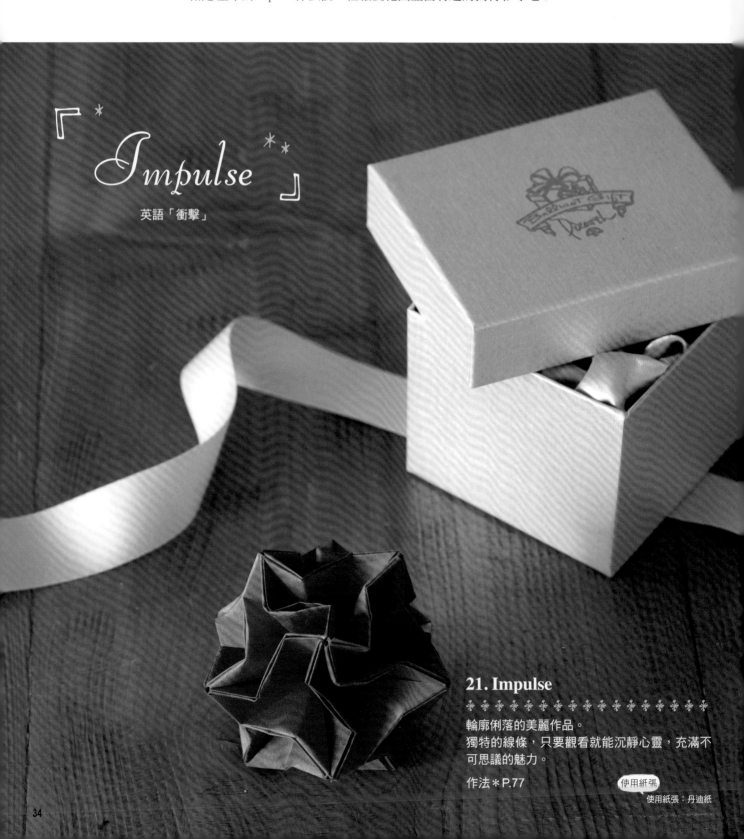

『 *Impulse* 』
英語「衝擊」

21. Impulse

＊＊＊＊＊＊＊＊＊＊＊＊＊＊＊＊＊＊＊＊
輪廓俐落的美麗作品。
獨特的線條，只要觀看就能沉靜心靈，充滿不可思議的魅力。

作法＊P.77

使用紙張

使用紙張：丹迪紙

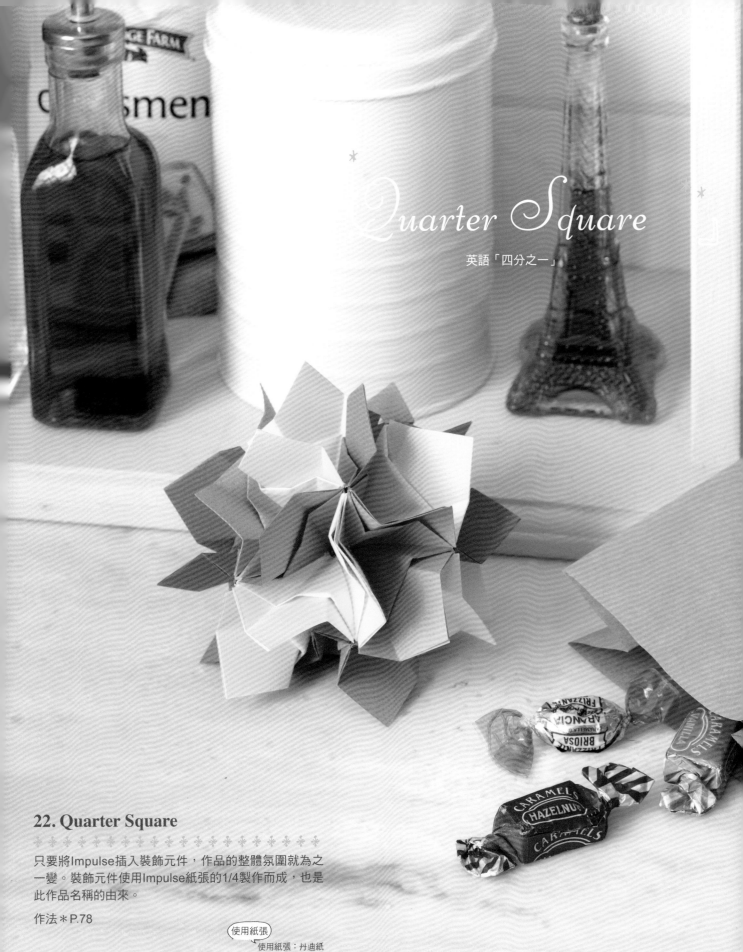

22. Quarter Square
✱✱✱✱✱✱✱✱✱✱✱✱✱✱✱✱✱✱✱✱
只要將Impulse插入裝飾元件，作品的整體氛圍就為之
一變。裝飾元件使用Impulse紙張的1/4製作而成，也是
此作品名稱的由來。

作法＊P.78

使用紙張
使用紙張：丹迪紙

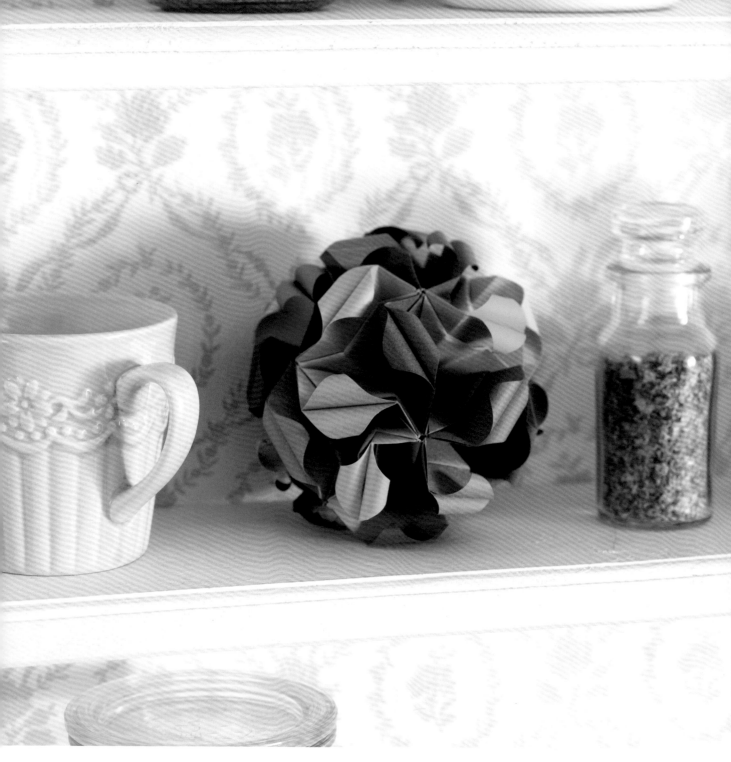

23. Curl

✳ ✳ ✳ ✳ ✳ ✳ ✳ ✳ ✳ ✳ ✳ ✳ ✳ ✳ ✳ ✳

運用Quarter Square的作法,再加上捲邊的細節。
使幾何學美感的Impulse,搖身一變成為優美氛圍的柔
和設計。

作法＊P.79

『 Curl 』

英語「捲曲」

使用紙張:丹迪紙

Confetti

英語「紙雪花」

作法 ＊ P.79

24. Confetti

✳✳✳✳✳✳✳✳✳✳✳✳✳✳✳✳✳✳✳✳

乍看之下如球體般的Confetti，造型玲瓏可愛，無法想像
是從Impulse變化而來的作品。

作法 ＊ P.79

使用紙張：丹迪紙

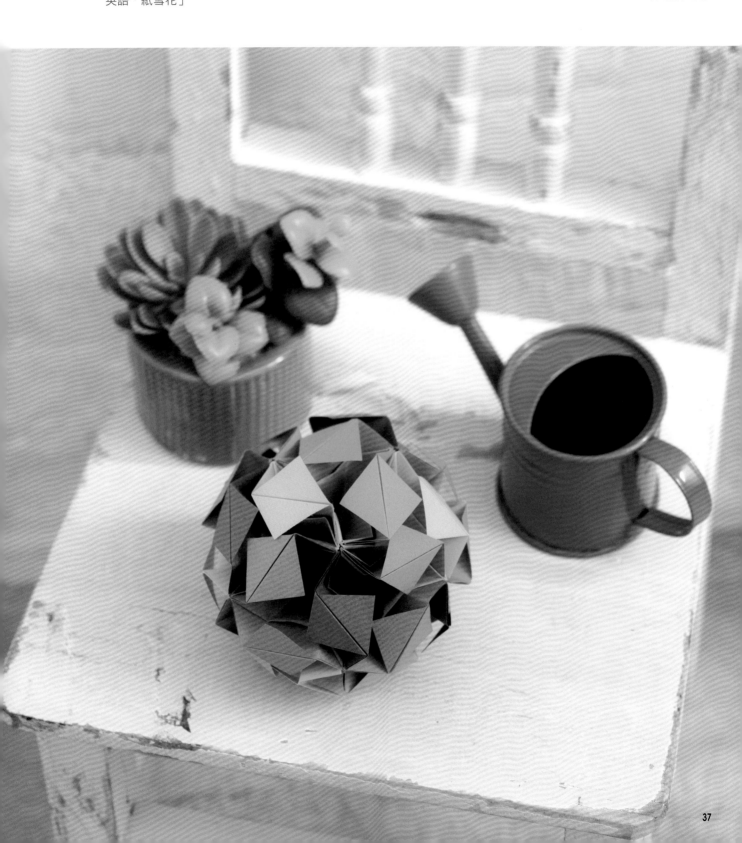

Impulse的組裝方法

＊元件的作法參照P.77。
＊圖解示範中，元件本體使用背面為白色的色紙

01　如圖所示兩手各持1個元件。

02　將第1個元件的摺翼，插入第2個元件的口袋裡。

03　插入至看不到白色的部分為止。

04　第2個元件往左側倒，如圖所示重新壓摺谷摺線。

05　以相同作法插入第3・4個元件。

06　第5個元件的其中一側也以02至04相同作法插入固定。

07　將第1個元件的口袋大大地展開，包覆第5個元件的摺翼後重新摺回。

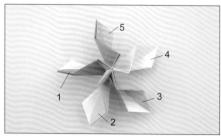

08　完成5個元件的組裝。

步驟09至11的組裝結構圖。

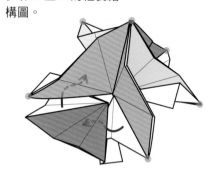

09　將第1個元件的摺翼，插入第6個元件的口袋裡。

10　將第6個元件的摺翼，插入第5個元件的口袋裡。

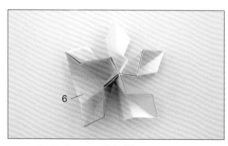

11　完成6個元件的組裝。

以下步驟將以結構示意圖進行解說

＊灰色線條是已組裝完成的元件，彩色線條則是即將組裝的元件。

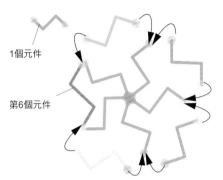

1個元件

第6個元件

黃綠色
橘色
紫色
粉紅色
黃色

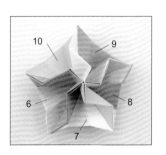

10　　　9
6　　　8
7

12　參照步驟09至11，組裝第7至10個元件。

13　完成10個元件的組裝。

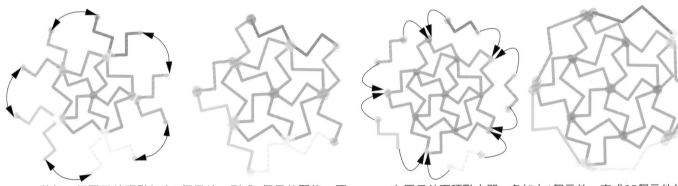

14　將每一個圖示的頂點加上2個元件，形成5個元件聚集。再將新加上去的元件與隔壁的元件組裝起來，即為完成20個元件的組裝。

15　在圖示的兩頂點之間，各加上1個元件，完成25個元件的組裝。

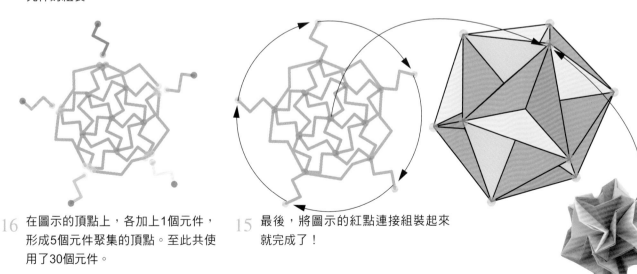

16　在圖示的頂點上，各加上1個元件，形成5個元件聚集的頂點。至此共使用了30個元件。

15　最後，將圖示的紅點連接組裝起來就完成了！

＊在組裝時一邊確認元件的頂點是否皆聚集5個元件組合，就不容易出錯。
＊若發生元件容易脫落的情況，只要在步驟3完全插入摺翼後，確實壓摺交疊處的摺痕，就能使形狀定型。

開始摺紙之前

在此將說明摺紙時需要留意的重點＆解說P.42起的作法頁標記及摺法。
在開始摺紙之前，請先仔細閱讀熟記！

漂亮摺紙的訣竅

為了呈現完美的作品，
摺紙時請注意以下的重點。

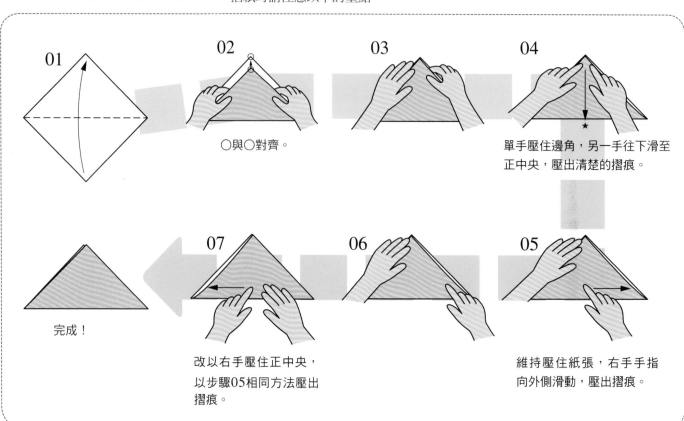

01

02 ○與○對齊。

03

04 單手壓住邊角，另一手往下滑至正中央，壓出清楚的摺痕。

05 維持壓住紙張，右手手指向外側滑動，壓出摺痕。

06

07 改以右手壓住正中央，以步驟05相同方法壓出摺痕。

完成！

本書使用的記號＆摺法

谷摺	摺疊時，使虛線位於內側。

· 谷摺線
- - - - - - -

· 谷摺線的方向標記

01

02

山摺	摺疊時，使虛線位於外側。

· 山摺線
- - - - - - -

· 山摺線的方向標記

01

02

摺出摺痕　摺疊一次後，還原展開紙張。

・摺痕的
　方向標記

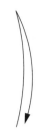

01

02

展開　將手指放入白色方向標記指示的位置，展開&壓合摺疊。

・展開的
　方向標記

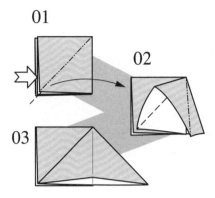

01

02

03

翻面　上下位置保持不變，左右翻面。

・翻面的
　方向標記

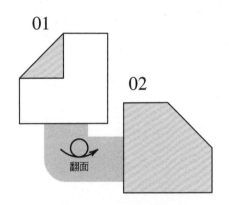

01

02

翻面

改變方向　改變摺紙的方向。

・改變方向的
　方向標記

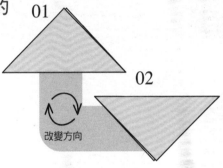

01

02

改變方向

放大圖示　代表圖示將會放大呈現。

・放大圖示的
　標記

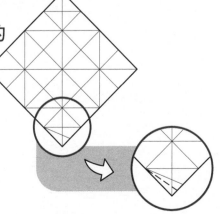

假想線　表示正面看不到的摺紙部份，或表示下一步驟的形狀&位置。

{Gizmo（基本形）}

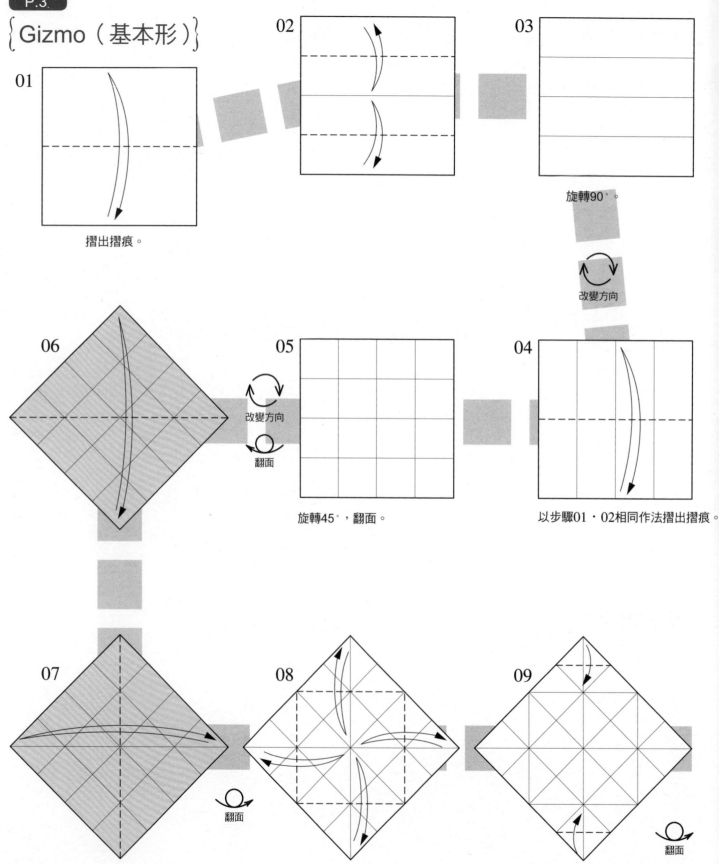

01 摺出摺痕。

02

03 旋轉90°。

改變方向

04 以步驟01・02相同作法摺出摺痕。

05 旋轉45°，翻面。

改變方向

翻面

06

07 翻面

08

09 翻面

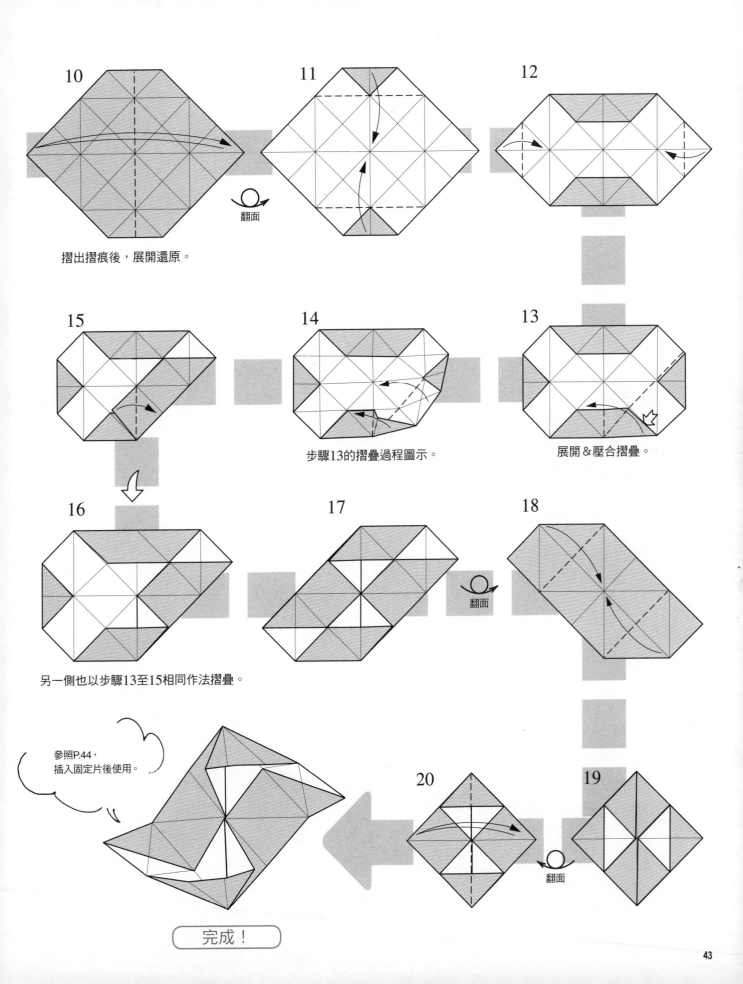

10

摺出摺痕後，展開還原。

11

翻面

12

15

14

步驟13的摺疊過程圖示。

13

展開&壓合摺疊。

16

另一側也以步驟13至15相同作法摺疊。

17

翻面

18

參照P.44，
插入固定片後使用。

20

19

翻面

完成！

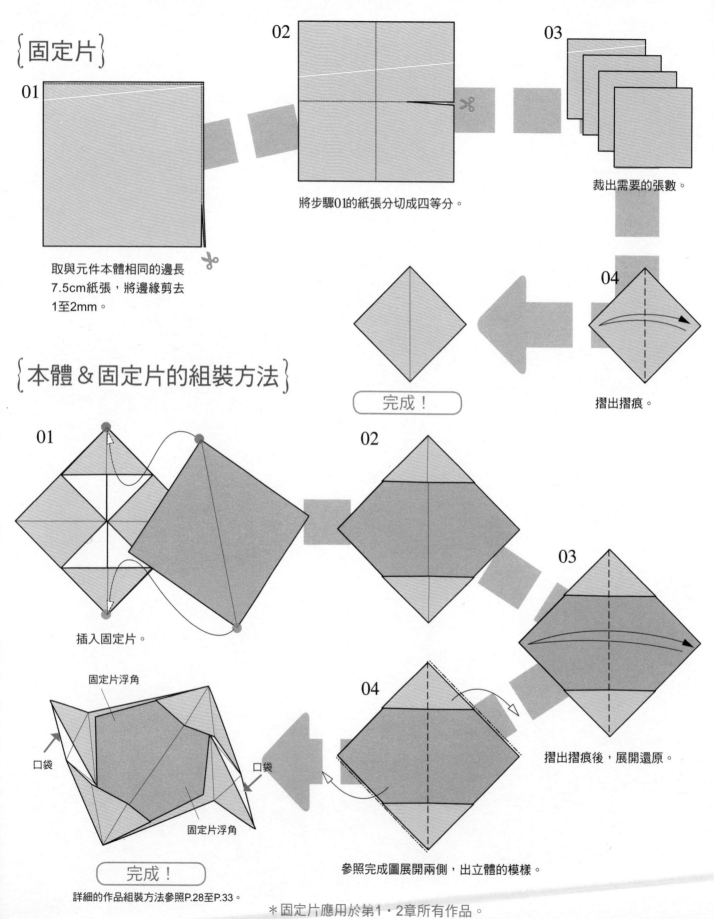

{固定片}

01
取與元件本體相同的邊長
7.5cm紙張,將邊緣剪去
1至2mm。

02
將步驟01的紙張分切成四等分。

03
裁出需要的張數。

04
摺出摺痕。

完成!

{本體＆固定片的組裝方法}

01
插入固定片。

02

03
摺出摺痕後,展開還原。

04
參照完成圖展開兩側,出立體的模樣。

固定片浮角
口袋
口袋
固定片浮角

完成!
詳細的作品組裝方法參照P.28至P.33。

＊固定片應用於第1‧2章所有作品。

中心部設計
{Obliquo}

接續P.42
Gizmo（基本形）09

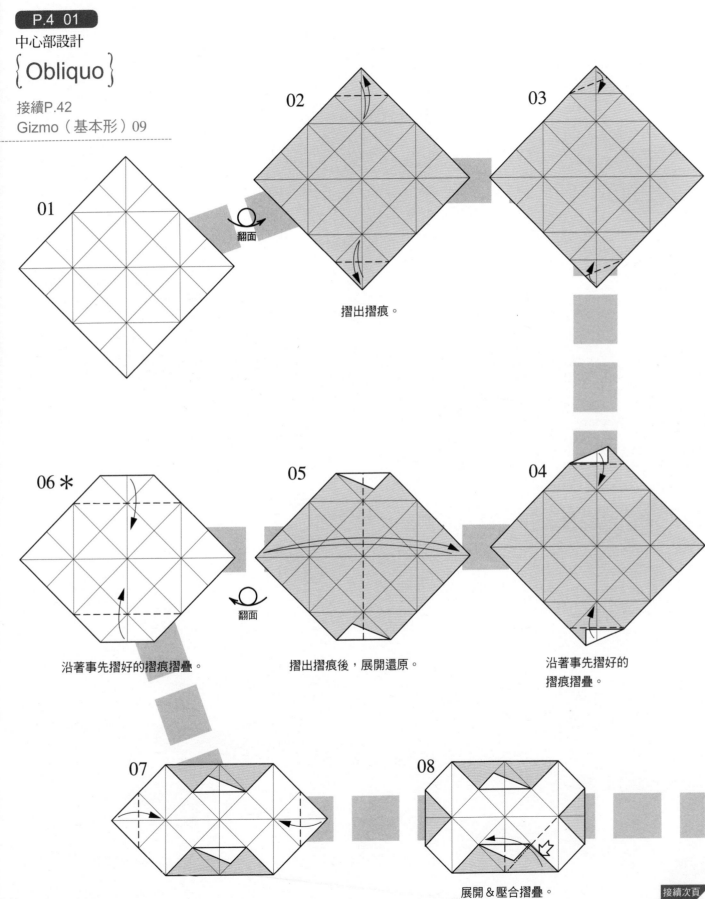

01

02

翻面

摺出摺痕。

03

04

沿著事先摺好的
摺痕摺疊。

05

翻面

摺出摺痕後，展開還原。

06 ＊

沿著事先摺好的摺痕摺疊。

07

08

展開＆壓合摺疊。

接續次頁 ▶▶

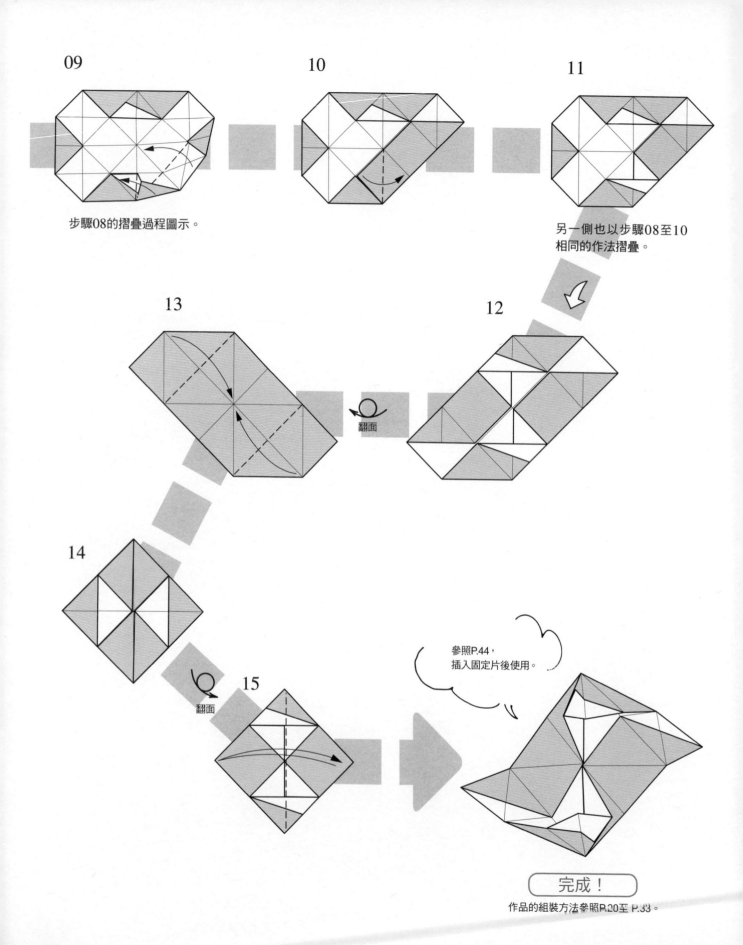

09

步驟08的摺疊過程圖示。

10

11

另一側也以步驟08至10
相同的作法摺疊。

13

翻面

12

14

翻面

15

參照P.44，
插入固定片後使用。

完成！

作品的組裝方法參照P.20至 P.33。

中心部設計

{ Stellina }

接續P.42
Gizmo（基本形）09

01

02

摺出摺痕。

03

翻面

翻面

06

沿摺痕再次
摺疊。

05

04

放大。

07

另一側也以步驟03至06相同的
作法摺疊。

08

09

沿著事先摺好的摺痕摺疊。

翻面

10

摺出摺痕後還原。

翻面

接續次頁 ▶▶

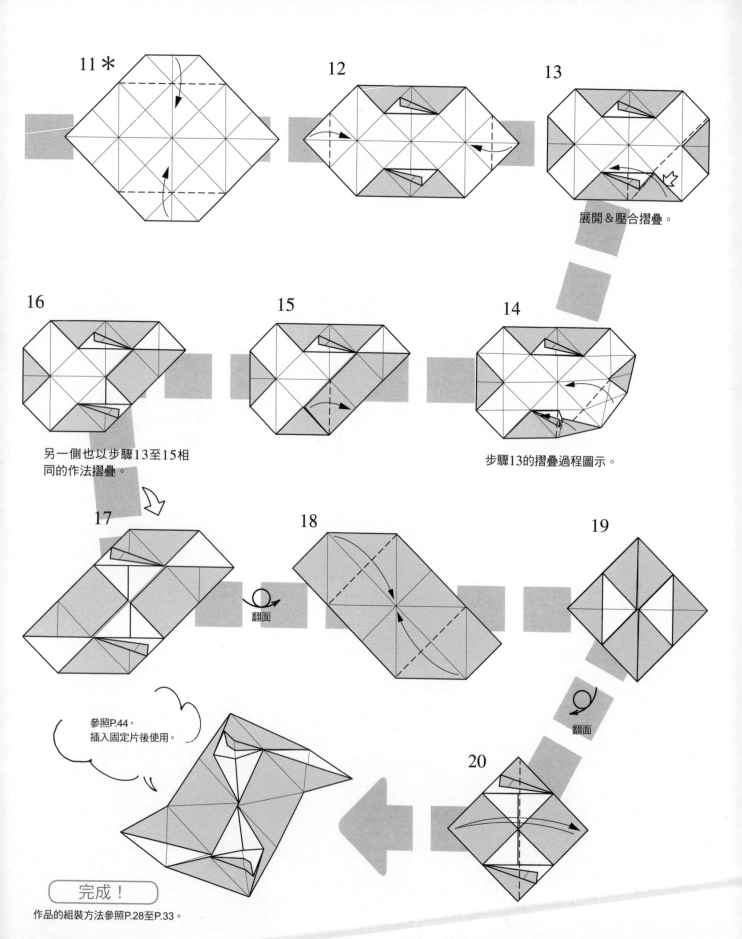

11 ✱

12

13

展開&壓合摺疊。

16

15

14

另一側也以步驟13至15相同的作法摺疊。

步驟13的摺疊過程圖示。

17

18

翻面

19

翻面

20

參照P.44，插入固定片後使用。

完成！

作品的組裝方法參照P.28至P.33。

中心部設計

{ Mezza Stella }

接續P.42
Gizmo（基本形）09

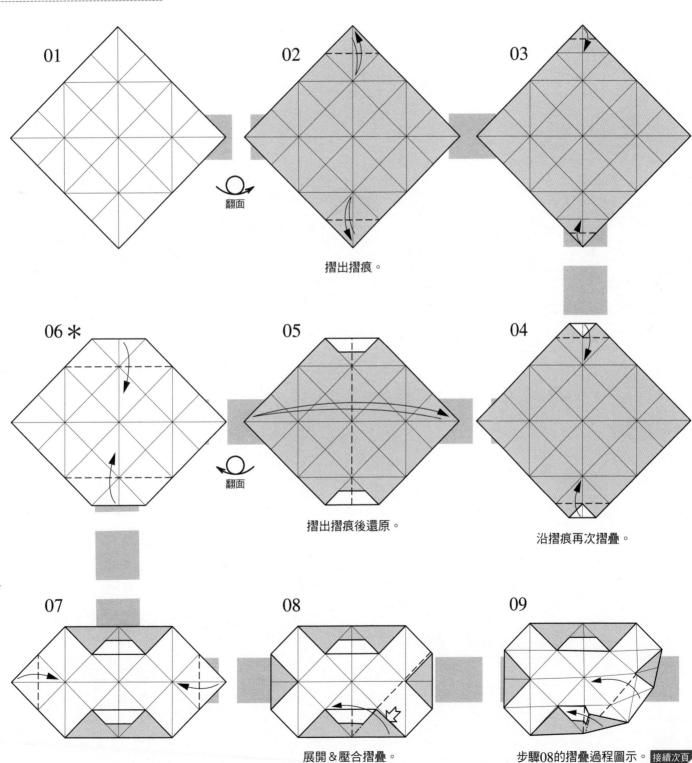

01

02
翻面

摺出摺痕。

03

06 ✳

05
翻面

摺出摺痕後還原。

04

沿摺痕再次摺疊。

07

08

展開＆壓合摺疊。

09

步驟08的摺疊過程圖示。

接續次頁

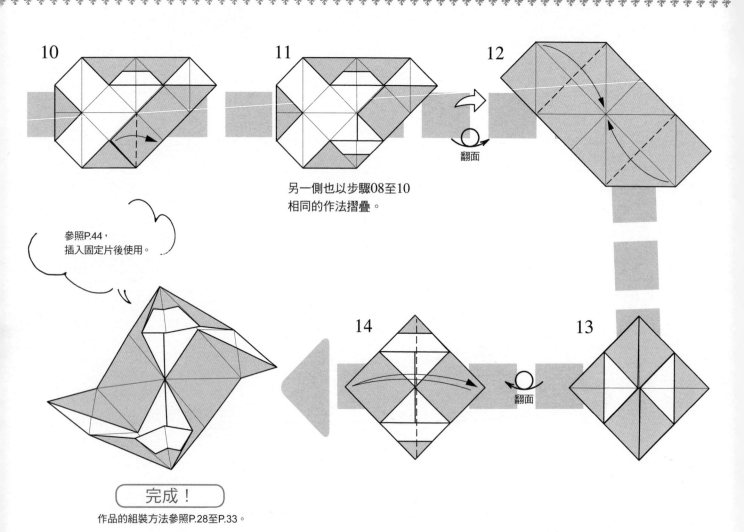

10

11

另一側也以步驟08至10
相同的作法摺疊。

翻面

12

参照P.44，
插入固定片後使用。

14

翻面

13

完成！

作品的組裝方法參照P.28至P.33。

参照P.44，

P.7 04

三角山設計

{ Bambusblatt }

接續P.42
Gizmo（基本形）12

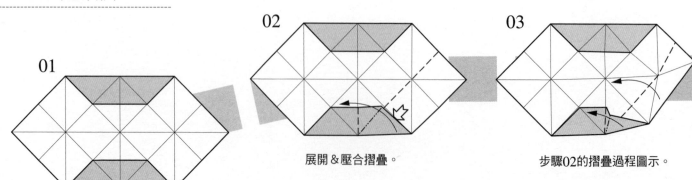

01

02

展開&壓合摺疊。

03

步驟02的摺疊過程圖示。

✳✳

04

05

另一側也以步驟02至04
相同的作法摺疊。

06

09

另一側也以步驟07・08
相同的作法摺疊。

08

07

10

翻面

11

12

翻面

13

參照P.44，
插入固定片後使用。

完成！

作品的組裝方法參照P.28至P.33。

三角山設計
{ Cornice triangolo }

接續P.42
Gizmo（基本形）12

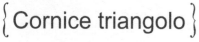

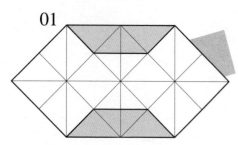

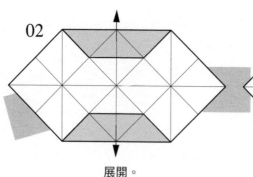

展開。

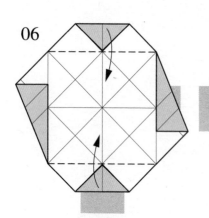

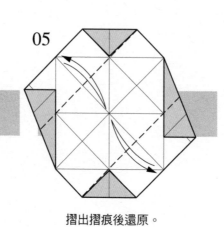

摺出摺痕後還原。

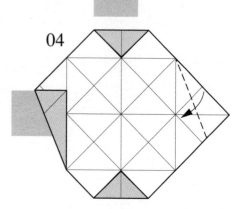

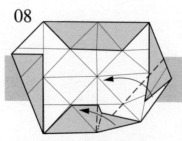

展開＆壓合摺疊。

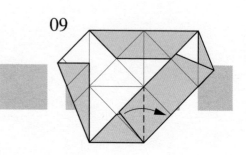

步驟07的摺疊過程圖示。

10

另一側也以步驟07至09
相同的作法摺疊。

11

翻面

12

參照P.44，
插入固定片後使用。

13

翻面

完成！

作品的組裝方法參照P.28至P.33。

P.9 06

三角山設計

{Across calamus}

接續P.42
Gizmo（基本形）12

01

02

展開＆壓合摺疊。

03

步驟02的摺疊過程圖示。

04

05

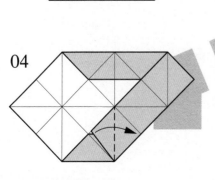

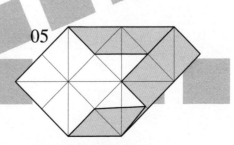

另一側也以步驟02至04
相同的作法摺疊。

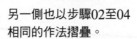

06

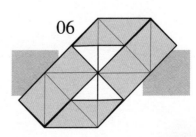

接續次頁
▶▶

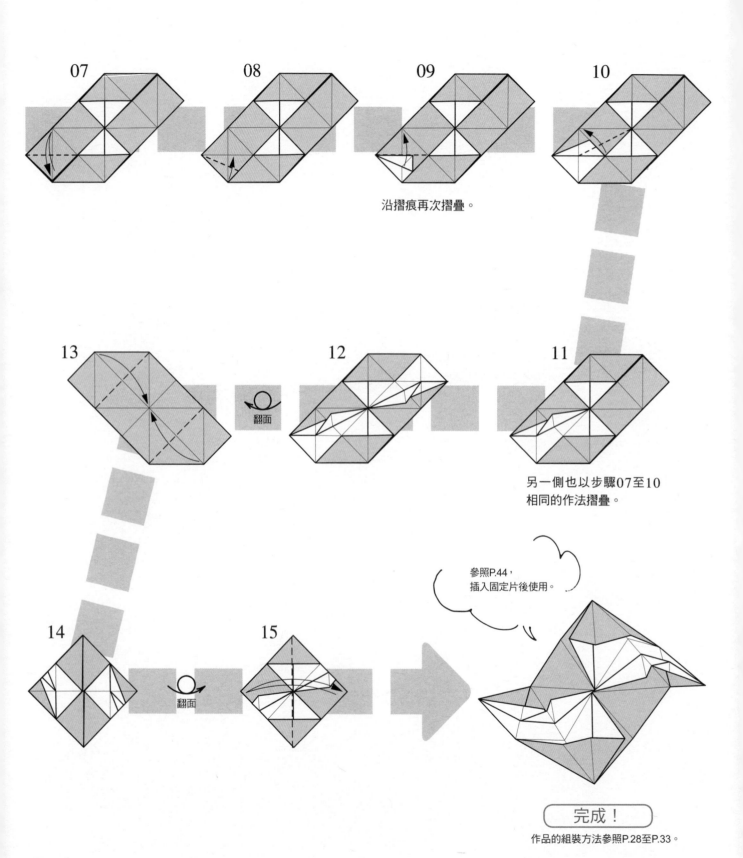

07

08

09

沿摺痕再次摺疊。

10

13

翻面

12

11

另一側也以步驟07至10
相同的作法摺疊。

14

翻面

15

參照P.44，
插入固定片後使用。

完成！

作品的組裝方法參照P.28至P.33。

中心部設計

{Cornice}

接續P.42
Gizmo（基本形）09

01

02

摺出摺痕。

03

04

05

翻面

06

摺出摺痕後還原。

翻面

07 *

08

09

展開&壓合摺疊。

接續次頁

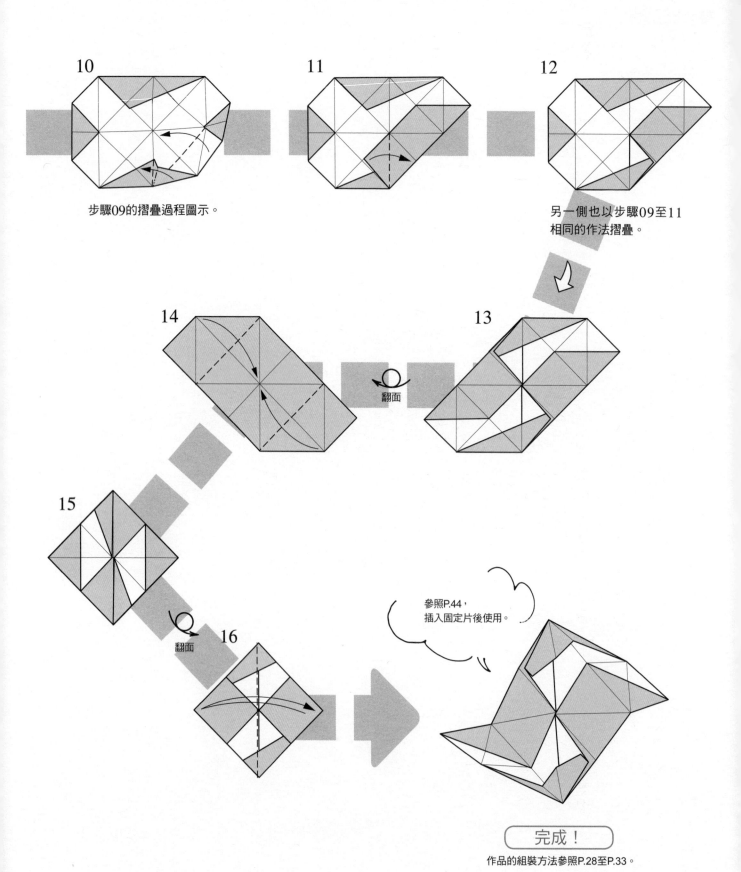

10

步驟09的摺疊過程圖示。

11

12

另一側也以步驟09至11
相同的作法摺疊。

14

翻面

13

15

翻面

16

參照P.44,
插入固定片後使用。

完成！

作品的組裝方法參照P.28至P.33。

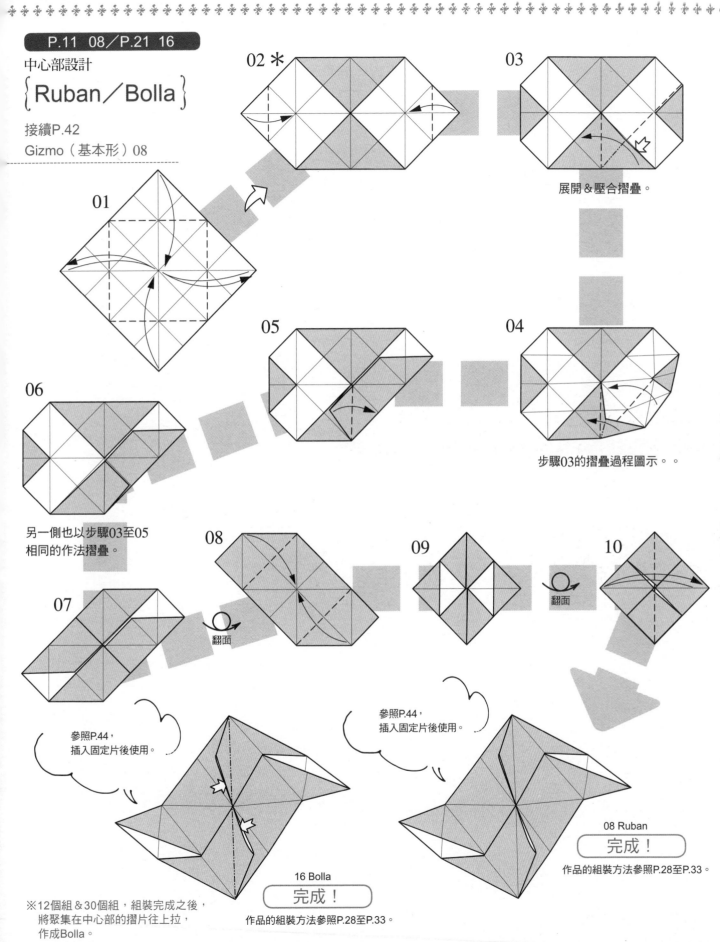

中心部設計
{Ruban／Bolla}

接續P.42
Gizmo（基本形）08

01

02 ＊

03

展開＆壓合摺疊。

04

步驟03的摺疊過程圖示。。

05

06

另一側也以步驟03至05
相同的作法摺疊。

07

08

翻面

09

翻面

10

參照P.44，
插入固定片後使用。

參照P.44，
插入固定片後使用。

16 Bolla

完成！

作品的組裝方法參照P.28至P.33。

08 Ruban

完成！

作品的組裝方法參照P.28至P.33。

※12個組＆30個組，組裝完成之後，
　將聚集在中心部的摺片往上拉，
　作成Bolla。

三角山設計

{Mezzo}

接續P.42
Gizmo（基本形）12

01

02

展開＆壓合摺疊。

03

步驟02的摺疊過程圖示。

05

04

另一側也以步驟02至04
相同的作法摺疊。

07

06

08

09

另一側也以步驟07‧08
相同的作法摺疊。

10

11

翻面

12

翻面

13

參照P.44，
插入固定片後使用。

完成！

作品的組裝方法參照P.28至P.33。

中心部設計

{ Pipistrello }

接續P.42
Gizmo（基本形）09

01

02

翻面

摺出摺痕。

03

翻面

04

翻面

05

放大。

06

07

08

另一側也以步驟05至07
相同的作法摺疊。

09

接續次頁 ▶▶

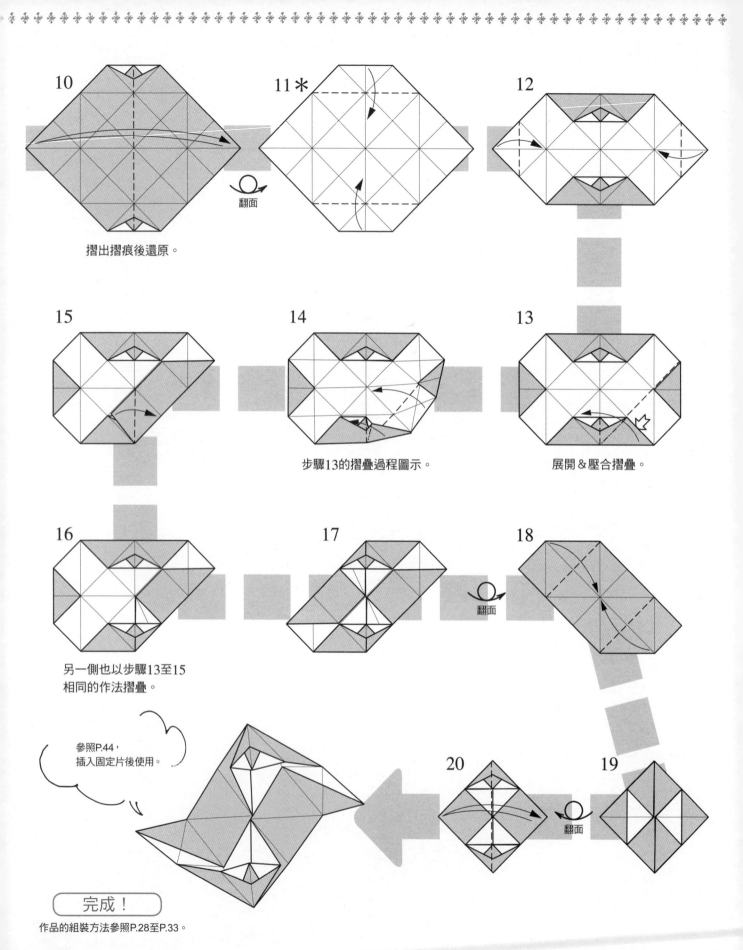

10

摺出摺痕後還原。

11*

翻面

12

15

14

步驟13的摺疊過程圖示。

13

展開&壓合摺疊。

16

另一側也以步驟13至15
相同的作法摺疊。

17

18

翻面

參照P.44，
插入固定片後使用。

20

19

翻面

完成！

作品的組裝方法參照P.28至P.33。

三角山設計

{ Liquidambar styraciflua }

接續P.42
Gizmo（基本形）12

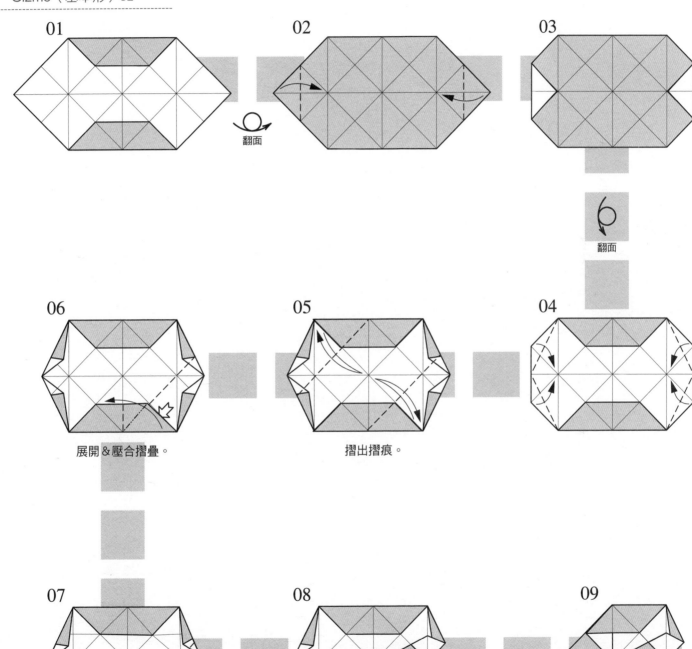

01

02

翻面

03

翻面

06

展開&壓合摺疊。

05

摺出摺痕。

04

07

步驟06的摺疊過程圖示。

08

09

另一側也以步驟06至08
相同的作法摺疊。

接續次頁

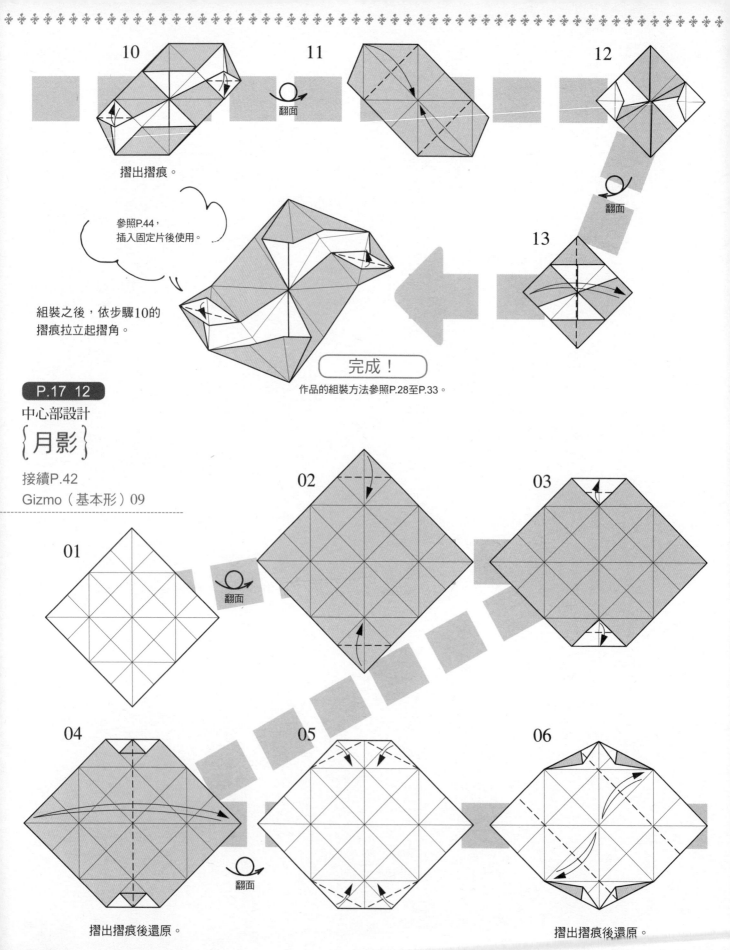

10

摺出摺痕。

11

翻面

12

翻面

13

參照P.44,
插入固定片後使用。

組裝之後,依步驟10的
摺痕拉立起摺角。

完成!

作品的組裝方法參照P.28至P.33。

P.17 12

中心部設計
{月影}

接續P.42
Gizmo(基本形)09

01

02

翻面

03

04

翻面

摺出摺痕後還原。

05

06

摺出摺痕後還原。

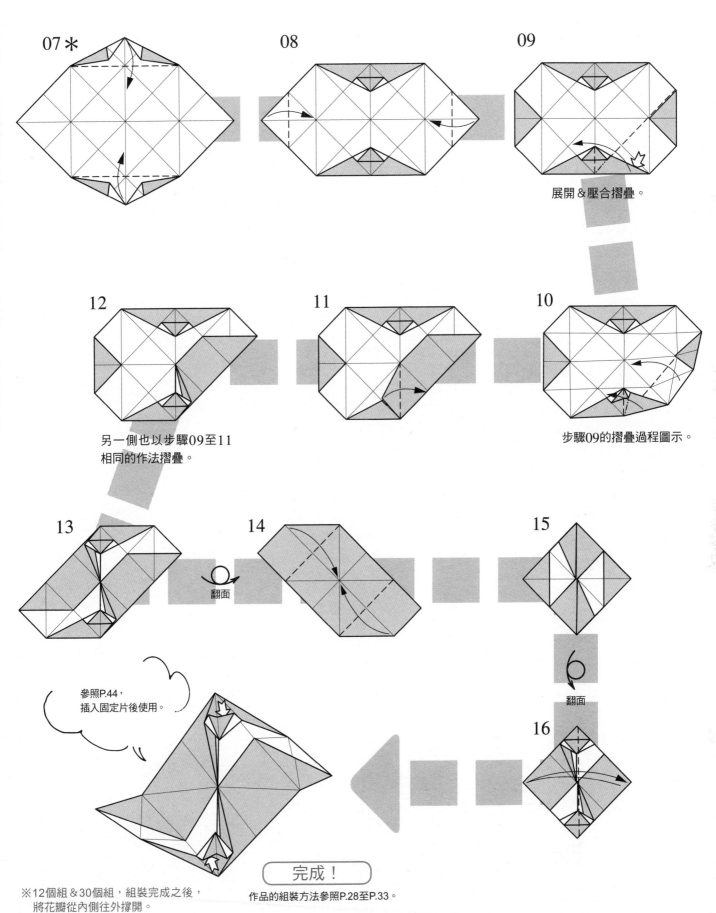

07 ✽

08

09

展開&壓合摺疊。

12

另一側也以步驟09至11
相同的作法摺疊。

11

10

步驟09的摺疊過程圖示。

13

14

翻面

15

翻面

16

參照P.44,
插入固定片後使用。

完成!

※12個組&30個組,組裝完成之後,
　將花瓣從內側往外撐開。

作品的組裝方法參照P.28至P.33。

中心部設計
{月之桂}

接續P.42
Gizmo（基本形）09

01

02

翻面

03

摺出摺痕後還原。

翻面

06 ＊

05

04

07

08

展開＆壓合摺疊。

09

步驟08的摺疊過程圖示。

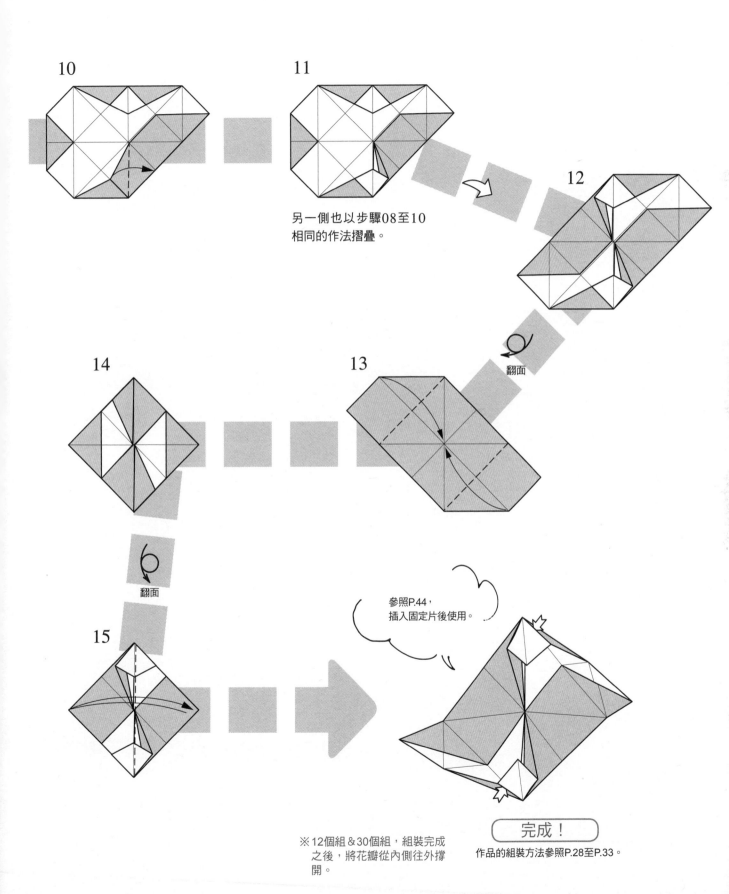

10

11

另一側也以步驟08至10
相同的作法摺疊。

12

翻面

14

13

翻面

15

參照P.44，
插入固定片後使用。

完成！

※12個組＆30個組，組裝完成
之後，將花瓣從內側往外撐
開。

作品的組裝方法參照P.28至P.33。

三角山設計

{Ventaglio}

接續P.42

Gizmo（基本形）12

01

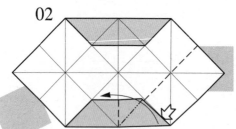

02

展開＆壓合摺疊。

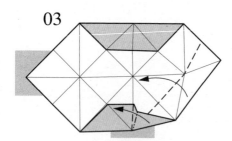

03

步驟02的摺疊過程圖示。

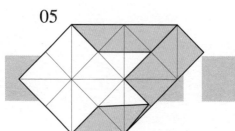

05

另一側也以步驟02至04
相同的作法摺疊。

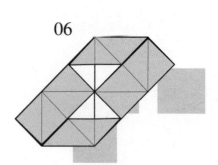

04

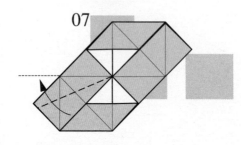

06

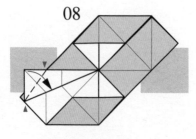

07

對齊摺痕摺疊。

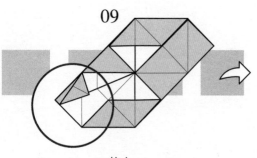

08

依圖示的兩點直線
摺疊。

09

放大。

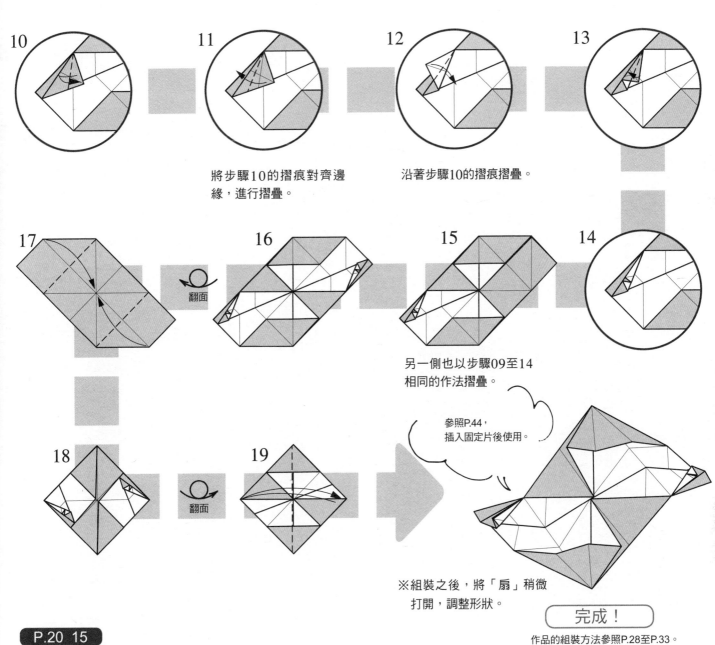

10 **11** 將步驟10的摺痕對齊邊緣，進行摺疊。 **12** 沿著步驟10的摺痕摺疊。 **13**

17 翻面 **16** **15** **14**

另一側也以步驟09至14相同的作法摺疊。

18 翻面 **19**

參照P.44，插入固定片後使用。

※組裝之後，將「扇」稍微打開，調整形狀。

完成！

作品的組裝方法參照P.28至P.33。

P.20 15
三角山設計
{ Mezza floreale }

接續P.42
Gizmo（基本形）12

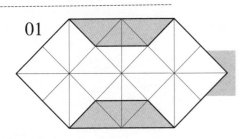
01

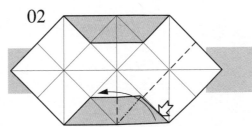
02
展開&壓合摺疊。

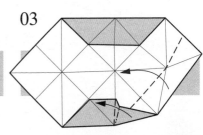
03
步驟02的摺疊過程圖示。接續次頁

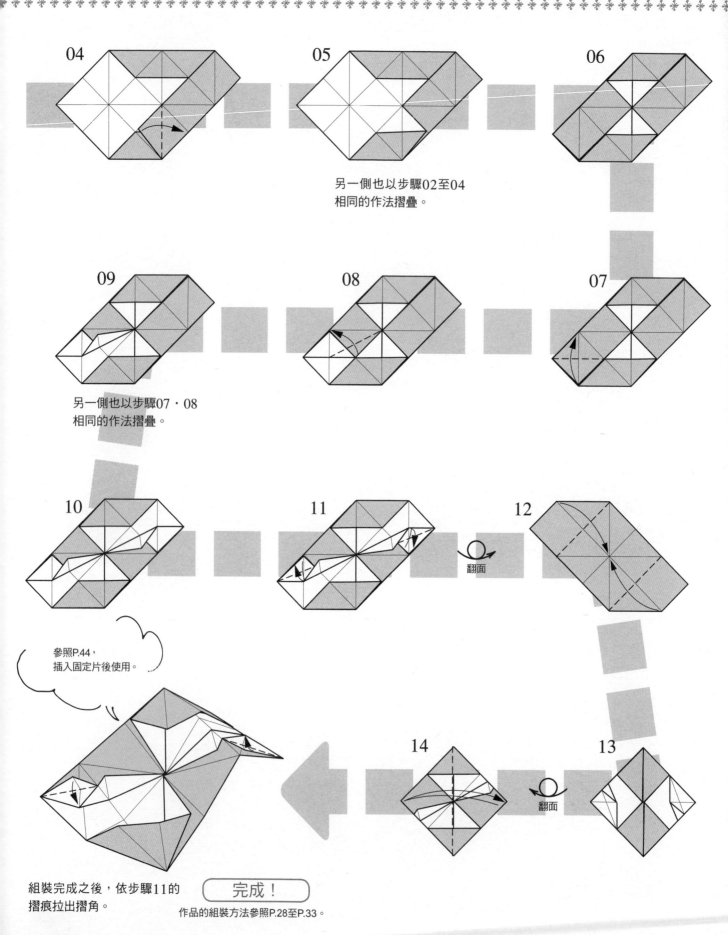

04

05

另一側也以步驟02至04
相同的作法摺疊。

06

09

另一側也以步驟07・08
相同的作法摺疊。

08

07

10

11

12

翻面

參照P.44，
插入固定片後使用。

14

13

翻面

組裝完成之後，依步驟11的
摺痕拉出摺角。

完成！

作品的組裝方法參照P.28至P.33。

中心部設計
{ 紅筆 }

接續P.42
Gizmo（基本形）09

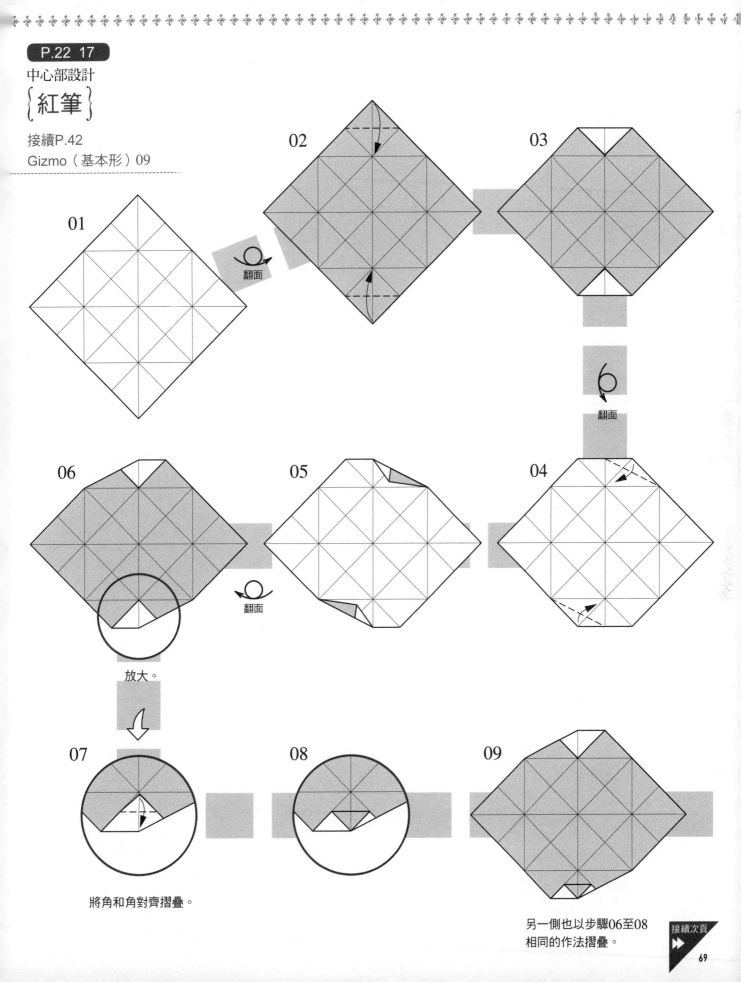

01

02

翻面

03

翻面

04

05

翻面

06

放大。

07

將角和角對齊摺疊。

08

09

另一側也以步驟06至08
相同的作法摺疊。

接續次頁

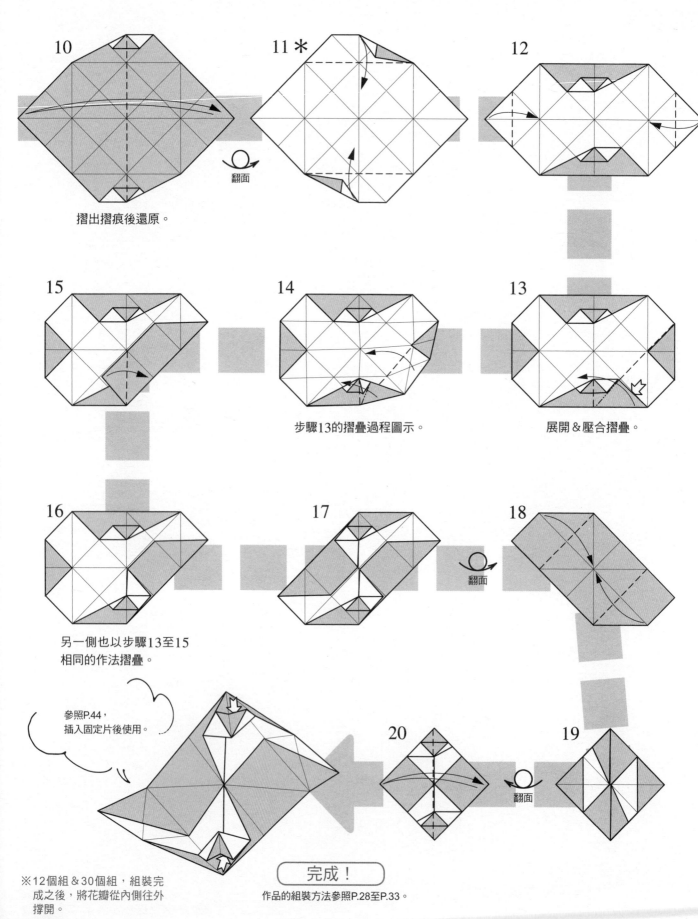

10

摺出摺痕後還原。

11 ＊

翻面

12

15

14

步驟13的摺疊過程圖示。

13

展開＆壓合摺疊。

16

另一側也以步驟13至15
相同的作法摺疊。

17

18

翻面

參照P.44，
插入固定片後使用。

20

19

翻面

完成！

作品的組裝方法參照P.28至P.33。

※12個組＆30個組，組裝完
　成之後，將花瓣從內側往外
　撐開。

中心部設計
{ Piccolo fiore }

接續P.42
Gizmo（基本形）09

01

02

翻面

不要完全壓摺，
摺出摺痕至中線即可。

03

翻面

06

05

04

翻面

沿著摺出的摺痕，抓收在
一起。

07

08

09

翻面

摺出摺痕後還原。

步驟06的摺疊過程圖示。　　　　將摺角分別往相反側倒，摺出摺痕。

接續次頁 ▶▶

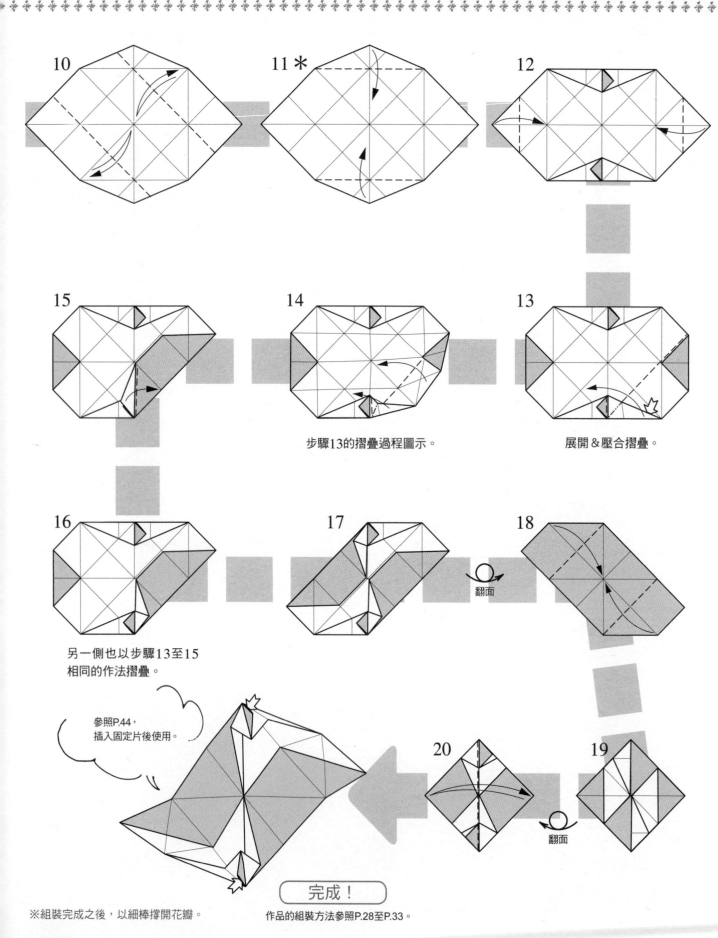

10

11 ＊

12

15

14

13

步驟13的摺疊過程圖示。

展開＆壓合摺疊。

16

另一側也以步驟13至15
相同的作法摺疊。

17

翻面

18

參照P.44，
插入固定片後使用。

20

翻面

19

完成！

※組裝完成之後，以細棒撐開花瓣。

作品的組裝方法參照P.28至P.33。

三角山設計

{Aculei}

接續P.42
Gizmo（基本形）12

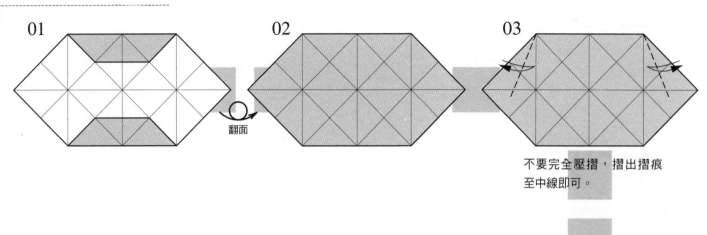

不要完全壓摺，摺出摺痕
至中線即可。

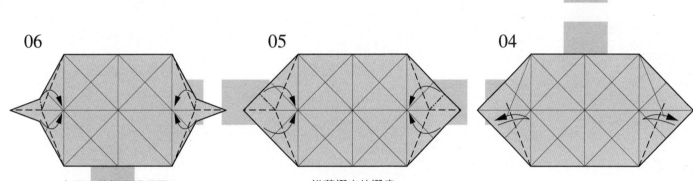

步驟05的摺疊過程圖示。

沿著摺出的摺痕，
抓收在一起。

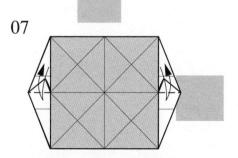

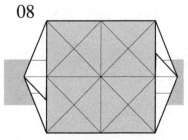

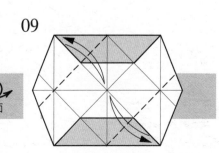

將摺角往側邊倒，摺出摺痕。

右邊的摺角往上倒，
左邊的摺角往下倒。

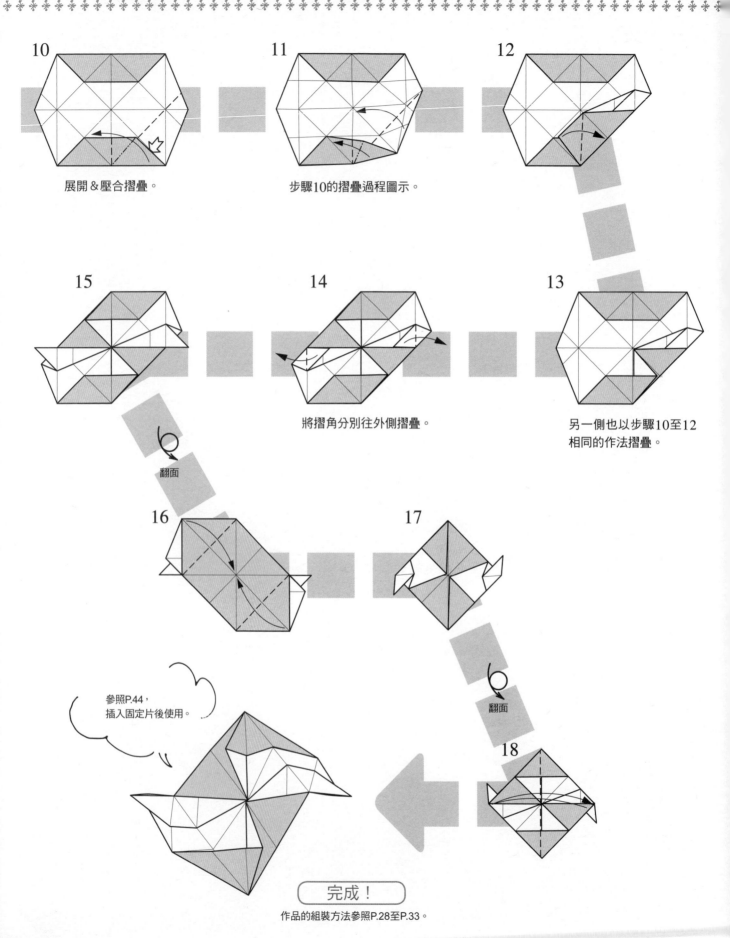

10

展開&壓合摺疊。

11

步驟10的摺疊過程圖示。

12

15

14

將摺角分別往外側摺疊。

13

另一側也以步驟10至12
相同的作法摺疊。

翻面

16

17

翻面

18

參照P.44,
插入固定片後使用。

完成!

作品的組裝方法參照P.28至P.33。

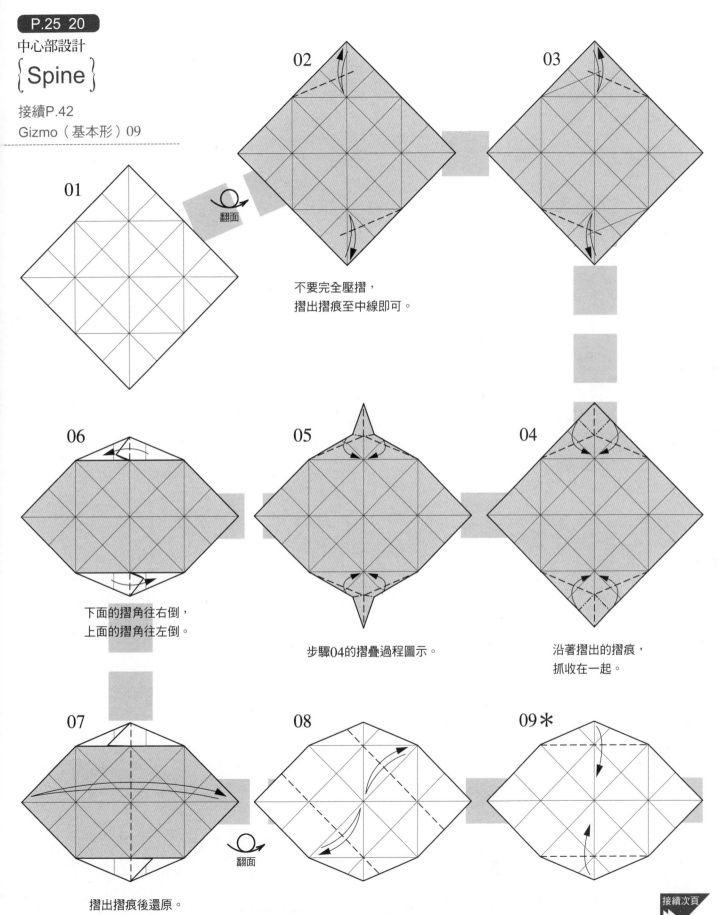

中心部設計

{ Spine }

接續P.42
Gizmo（基本形）09

01

02

翻面

不要完全壓摺，
摺出摺痕至中線即可。

03

04

沿著摺出的摺痕，
抓收在一起。

05

步驟04的摺疊過程圖示。

06

下面的摺角往右倒，
上面的摺角往左倒。

07

翻面

摺出摺痕後還原。

08

09＊

接續次頁

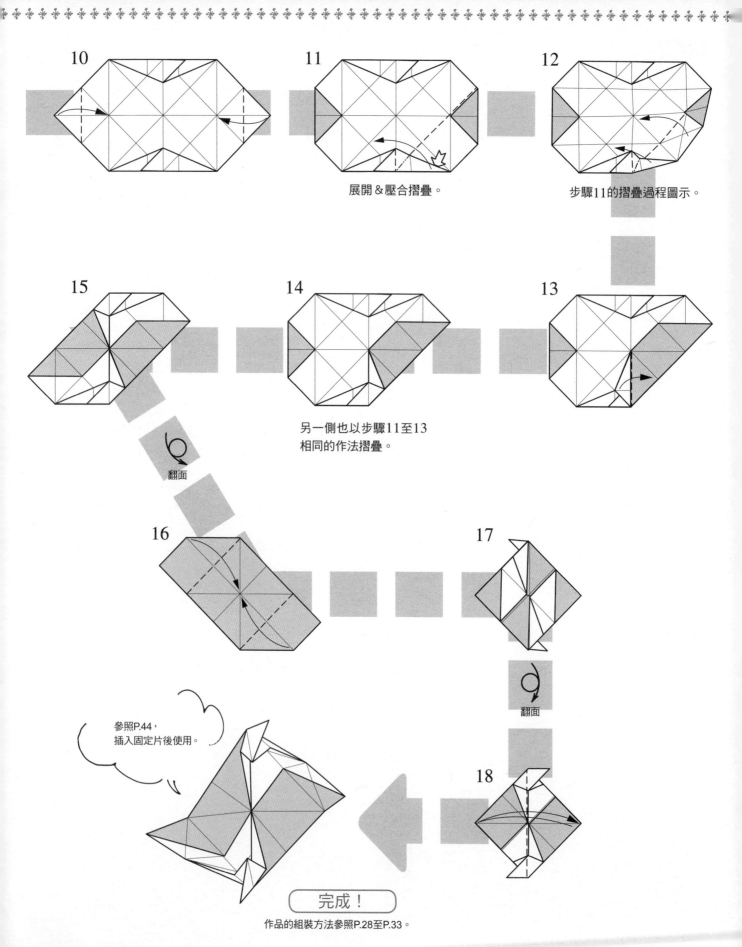

10

11

展開&壓合摺疊。

12

步驟11的摺疊過程圖示。

15

14

另一側也以步驟11至13
相同的作法摺疊。

13

翻面

16

17

翻面

參照P.44,
插入固定片後使用。

18

完成!

作品的組裝方法參照P.28至P.33。

{Impulse}

01

摺出摺痕。

02

03

04

將上角對齊下邊中心點，
往下摺疊。

05

06

翻面

07

沿著紙張的重疊區域線，
摺出摺痕。

08

對齊圖示的兩條粗線，
摺出摺痕。

翻面

09

步驟08的摺疊過程圖示。

10

以步驟08．09相同的作法摺疊。

11

翻面

12

接續次頁

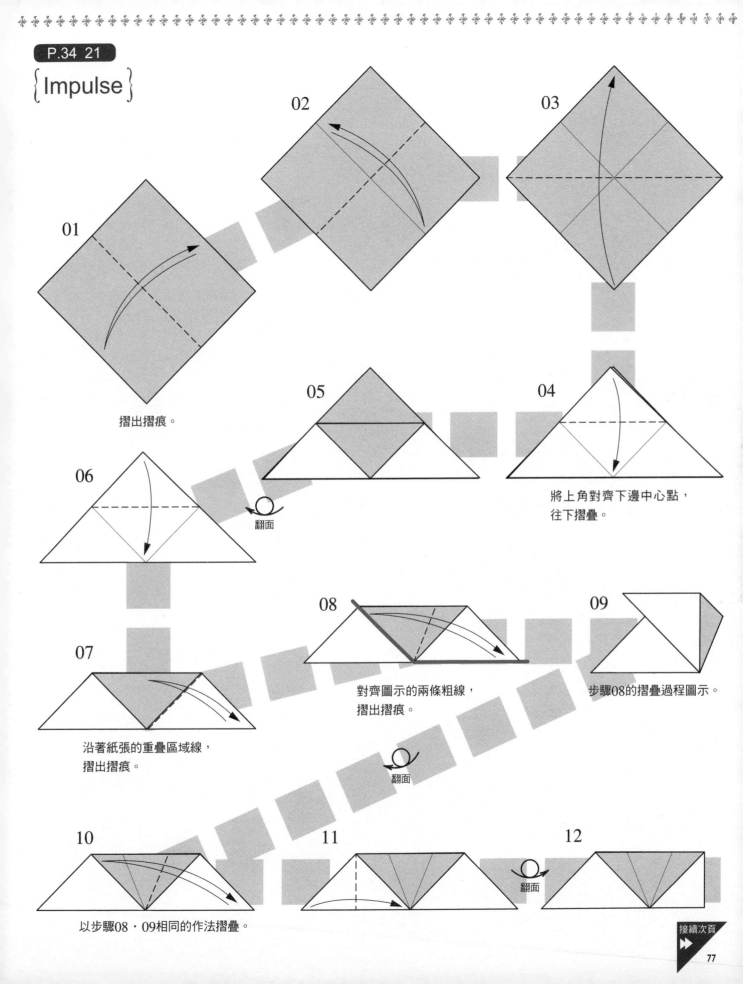

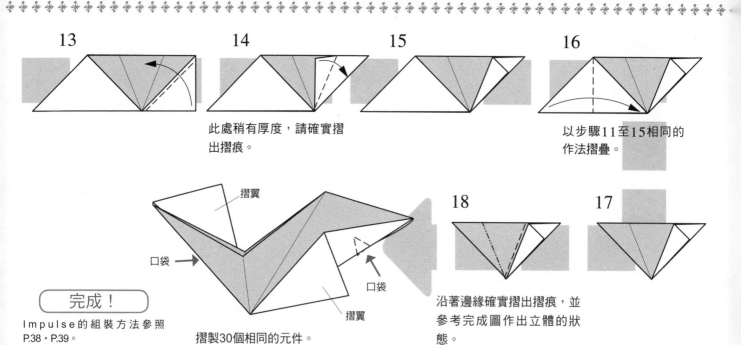

13　14

此處稍有厚度，請確實摺
出摺痕。

15　16

以步驟11至15相同的
作法摺疊。

摺翼

口袋

口袋

摺翼

完成！

Impulse的組裝方法參照
P.38・P.39。

摺製30個相同的元件。

18　17

沿著邊緣確實摺出摺痕，並
參考完成圖作出立體的狀
態。

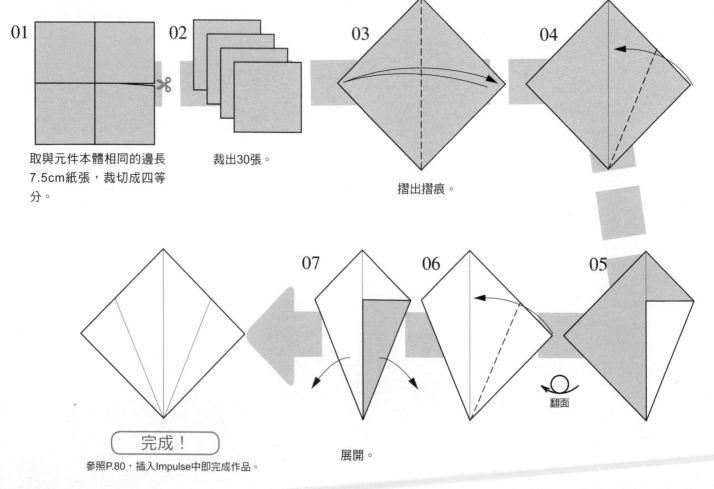

P.35 22

{Quarter Square}

01

取與元件本體相同的邊長
7.5cm紙張，裁切成四等
分。

02

裁出30張。

03

摺出摺痕。

04

05

翻面

06

07

展開。

完成！

參照P.80，插入Impulse中即完成作品。

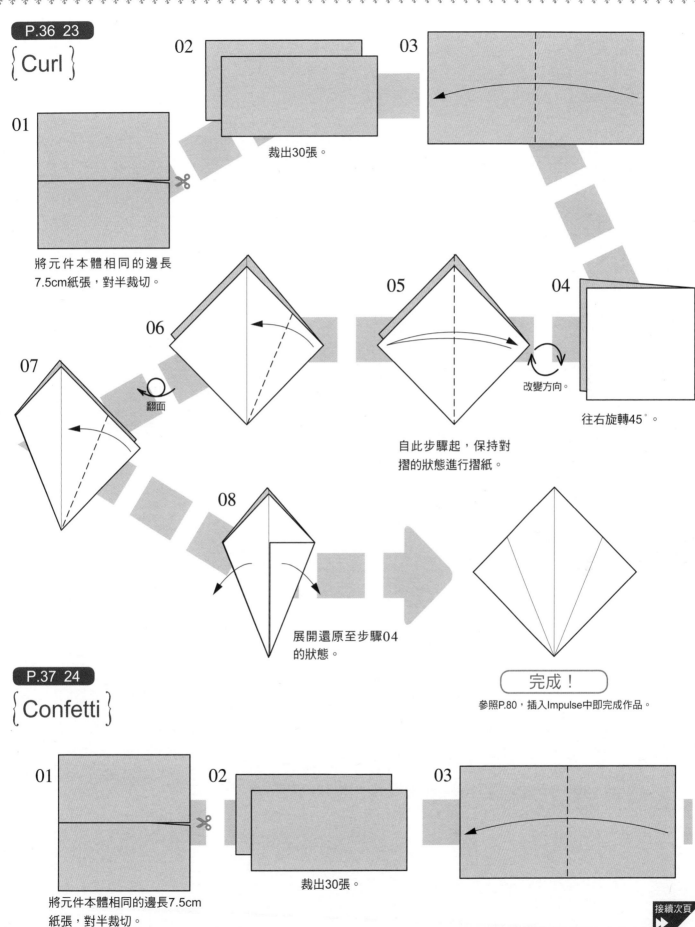

P.36 23

{ Curl }

01

將元件本體相同的邊長
7.5cm紙張，對半裁切。

02

裁出30張。

03

04

往右旋轉45°。

05

自此步驟起，保持對
摺的狀態進行摺紙。

改變方向。

06

翻面

07

08

展開還原至步驟04
的狀態。

完成！

參照P.80，插入Impulse中即完成作品。

P.37 24

{ Confetti }

01

將元件本體相同的邊長7.5cm
紙張，對半裁切。

02

裁出30張。

03

接續次頁 ▶▶

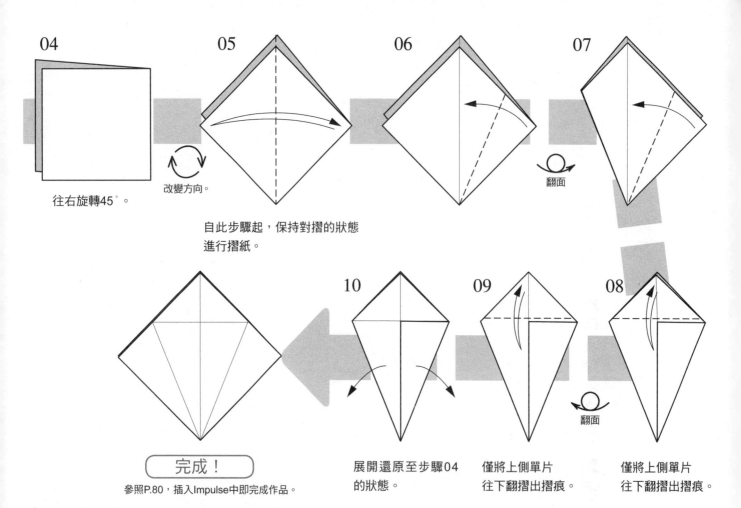

04

往右旋轉45°。

改變方向。

05

自此步驟起，保持對摺的狀態
進行摺紙。

06

07

翻面

08

僅將上側單片
往下翻摺出摺痕。

翻面

09

僅將上側單片
往下翻摺出摺痕。

10

展開還原至步驟04
的狀態。

完成！

參照P.80，插入Impulse中即完成作品。

Impulse裝飾元件的使用方法

在此解說Impulse作品22 Quarter square・23 Curl・24 Confetti，插入裝飾元件的設計應用。

01

如圖所示，將裝飾元
件插入Impulse的摺
邊縫隙中。

02

將圓點記號處，插入至約與
Impulse頂點重疊的深度，
作品22 Quarter square完
成！

03

以鉛筆捲繞，
作出捲曲狀。

進行捲邊造型的加工。
將對摺狀態的單個裝飾元
件，作出往相反方向捲開的
狀態，作品23 Curl完成！

03'
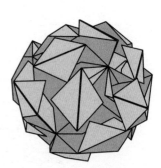

進行Confetti造型的加工。
沿著裝飾元件步驟08・09的
摺痕翻摺，作品24 Confetti
完成！

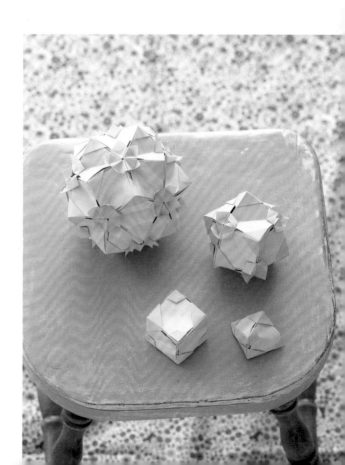

趣・手藝 98

色彩×幾何大挑戰！

立體の組合式 摺紙彩球設計24例

作　　者／つがわみお
譯　　者／簡子傑
發 行 人／詹慶和
總 編 輯／蔡麗玲
執行編輯／陳姿伶
編　　輯／蔡毓玲・劉蕙寧・黃璟安・陳昕儀
執行美編／周盈汝
美術編輯／陳麗娜・韓欣恬
出 版 者／Elegant-Boutique新手作
發 行 者／悅智文化事業有限公司　郵政劃撥帳號／19452608
戶　　名／悅智文化事業有限公司
地　　址／220新北市板橋區板新路206號3樓
電　　話／(02)8952-4078　傳真／(02)8952-4084
網　　址／www.elegantbooks.com.tw
電子郵件／elegant.books@msa.hinet.net

2019年7月初版一刷　定價350元

Lady Boutique Series No.4342
UNIT ORIGAMI NO SEKAI
© 2017 Boutique-sha, Inc.
All rights reserved.
Original Japanese edition published in Japan by BOUTIQUE-SHA.
Chinese (in complex character) translation rights arranged with BOUTIQUE-SHA.
through Keio Cultural Enterprise Co., Ltd., New Taipei City, Taiwan.

經銷／易可數位行銷股份有限公司
地址／新北市新店區寶橋路235巷6弄3號5樓
電話／(02)8911-0825　傳真／(02)8911-0801

國家圖書館出版品預行編目(CIP)資料

色彩×幾何大挑戰!立體の組合式摺紙彩球設計24例 /
つがわみお著;簡子傑譯. -- 初版. -- 新北市：新手作
出版：悅智文化發行, 2019.07
　　面；　公分. -- (趣・手藝；98)
譯自：ユニット折り紙の世界
ISBN 978-957-9623-39-1(平裝)

1.摺紙

972.1　　　　　　　　　　　　　　　　108008820

Staff
●日本原書製作團隊
　編輯／浜口健太・丸山亮平
　攝影／安田仁志・腰塚良彦
　書籍設計／藤誠義繪（株式會社JVCOM）

Elegantbooks
以閱讀，
享受幸福生活

雅書堂 EB 新手作
雅書堂文化事業有限公司
22070新北市板橋區板新路206號3樓
facebook 粉絲團：搜尋 雅書堂
部落格 http://elegantbooks2010.pixnet.net/blog
TEL:886-2-8952-4078 ・ FAX:886-2-8952-4084

縫・手藝 41

Q萌玩偶出沒注意！
輕鬆手作112隻療癒系の可愛不
織布動物
BOUTIQUE-SHA◎授權
定價280元

手藝 42

【完整教學圖解】
摺×疊×剪×刻4步驟完成120
款美麗剪紙
BOUTIQUE-SHA◎授權
定價280元

縫・手藝 43

9位人氣作家可愛發想大集合
每天都想使用的萬用橡皮章
案集
BOUTIQUE-SHA◎授權
定價280元

趣・手藝 44

動物系人氣手作！
DOGS & CATS・可愛的掌心
貓狗動物偶
須佐沙知子◎著
定價300元

超・手藝 45

初學者的第一本UV膠飾品教科書
從初學到進階！製作超人氣作
品の完美小親訣All in one！
熊崎堅一◎監修
定價350元

趣・手藝 46

美食・麵包・拉麵・甜點・擬真
感100％！輕鬆作1/12の微型樹
脂土美食76選（暢銷版）
ちび子◎著
定價320元

趣・手藝 47

全齡OK！親子同樂腦力遊戲完
全版・趣味翻花繩大全集
野口廣◎監修
主婦之友社◎授權
定價399元

縫・手藝 48

牛奶盒作の美麗布盒設計60選
清爽收納の空間點綴の好點子
BOUTIQUE-SHA◎授權
定價280元

趣・手藝 50

超可愛の糖果系
透明樹脂×樹脂土甜點飾品
CANDY COLOR TICKET◎著
定價320元

趣・手藝 49
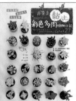
原來是黏土！MARUGO的彩色
多肉植物日記：自然素材・風
格雜貨・造型盆器懶人在家
也能作の經典多肉植物黏土
ZAKKA 27
丸子（MARUGO）◎著
定價350元

趣・手藝 51

Rose window美麗&透光：玫瑰
窗對稱剪紙
平田朝子◎著
定價280元

趣・手藝 52

玩黏土・作陶器！可愛北歐風
別針77選
BOUTIQUE-SHA◎授權
定價280元

趣・手藝 53

New Open・開心玩！開一間超
人氣の不織布甜點屋
堀內さゆり◎著
定價280元

趣・手藝 54

Paper・Flower・Gift：小清新
生活美學・可愛の立體剪紙花
飾四季帖
くまだまり◎著
定價280元

縫・手藝 55

每日の趣味・剪開信封輕鬆作
紙雜貨你一定會作的N個可愛
版紙藝創作
宇田川一美◎著
定價280元

趣・手藝 56

可愛限定！KIM'S 3D不織布動
物遊樂園（暢銷精選版）
陳春金・KIM◎著
定價320元

趣・手藝 57

開店指南・不織布の幸福料理日誌
BOUTIQUE-SHA◎授權
定價280元

趣・手藝 58

花・葉・果實の立體刺繡書
以纖絲勾勒輪廓・繡製出漸層
色彩的立體花朵
アトリエ Fil◎著
定價280元

超・手藝 59

袖珍食物＆微型店舖230選
Plus 11間商店街店舖造景教學
大野幸子◎著
定價350元

趣・手藝 60

可愛到不行的不織布點心
（暢銷新裝版）
寺西恵里子◎著
定價280元

趣・手藝 61

雜貨迷超愛的木器彩繪練習本
20位人氣作家×5大季節主
題・一本學會就上手
BOUTIQUE-SHA◎授權
定價350元

縫・手藝 62

不織布Q手作：超萌狗狗總動員
陳春金・KIM◎著
定價350元

趣・手藝 63

晶瑩剔透超美的！磚紛熱縮片
飾品創作集
一本OK！完整學會熱縮片的
著色・造型・應用技巧……
NanaAkua◎著
定價350元

趣・手藝 64

開心玩黏土MARUGO彩色多
肉植物日記2
懶人最愛的多肉植物＆盆栽小
花園
丸子（MARUGO）◎著
定價350元

趣・手藝 65

一學就會の立體浮雕刺繡可愛
圖案集
Stumpwork基礎實作：填充物
＋懸浮式技巧全圖解公開！
アトリエ Fil◎著
定價320元

趣・手藝 66

宛如烘焙OK！一試就會作的陶
土胸針＆造型小物
BOUTIQUE-SHA◎授權
定價280元

趣・手藝 67

從可愛小圖開始學縫十字繡
格子×玩填色×特色圖案900+
大圖まこと◎著
定價280元

趣・手藝 68

超質感、繡超迷你又可愛的UV膠飾
品Best37：開心玩×簡單作・
手作女孩的加分飾品不NG初挑
戰！
張家慧◎著
定價320元

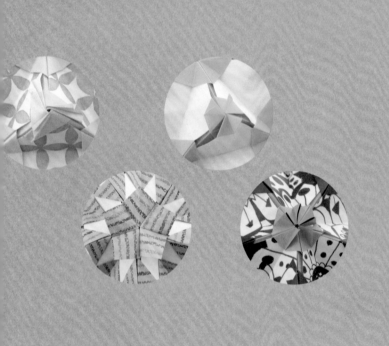